GELEBTE BILDER

von

Monika Leonhardt

Impressum

Text und Bilder Copyright © 2017 Monika Leonhardt
All rights reserved.
Alle Rechte vorbehalten.
Kein Teil dieses Buches darf ohne schriftliche Genehmigung des Autors/Malerin in irgendeiner Weise vervielfältigt werden.
Dieses Buch wurde geschrieben und gestaltet per Self Publishing
Berater in Schrift und Bild Lutz Leonhardt
Layouter Ulrike Martha Pfitzner
http://www.monika-leonhardt.de

Monika Leonhardt

Geboren wurde ich 1955 in Falkensee in der Nähe von Berlin.
Mit der Malerei entdeckte ich die Möglichkeit, mich über Bilder auszudrücken.
Durch eine Erkrankung konnte ich meinen erlernten Beruf nicht mehr ausüben und suchte neue Wege, mich zu verwirklichen. So befasste ich mich mit Psychologie und Pädagogik.
Mit der Malerei entdeckte ich die Art, mich über Bilder auszudrücken.
Zuerst folgten autodidaktische Studien in der Aquarellmalerei, danach um 2012 die Erweiterung der Malpalette um Acryl- und Mischtechnik, sowie der experimentellen und abstrakten Malerei.
Malerei und Psychologie passen wunderbar zusammen und ergänzen sich.
Der Einsatz von Kontrasten wie z.B. kalt-warm-Kontrast, unterstützt die psychologische Wirkung in meinen Bildern.
2014 änderte sich mein Leben komplett. Durch die Erscheinung des Buches „Jeder Tag ist einzigartig", wo mich die Autorin Ulrike M. Pfitzner anschrieb und mich um ein paar Bilder gebeten hatte, die sie gerne mit in ihrem Buch veröffentlichen wollte.
Darauf folgte ein zweites Buch, welches sie dann nur mit meinen Bildern und Ihren Gedichten veröffentlichte,

„Bilder und Gedanken"

Diese Erfahrung zeigte mir, dass es noch mehr in meinem Leben gibt. Es öffneten sich Türen, vor denen ich nie gestanden hätte.

Mein Leben wurde immer schöner und füllte sich mit Erfahrungen und Begebenheiten, die ich bis zu diesem Zeitpunkt nicht für möglich gehalten hatte.

Durch die Malerei kann ich das erzählen, was Worte nicht immer vermögen.

Lassen sie sich verzaubern und tauchen sie ein in meine Welt der Farben.

Dieses Buch zeigt Momente aus meinem Leben, dargestellt in Farben, die meine Seele wiederspiegeln.

Ich danke meinem Ehemann

Lutz Leonhardt
und der Autorin,
Ulrike M. Pfitzner

Ohne sie hätte ich nie den Mut aufgebracht, mich an die zusammenfassende Veröffentlichung eines Teils meiner Bilder heranzuwagen

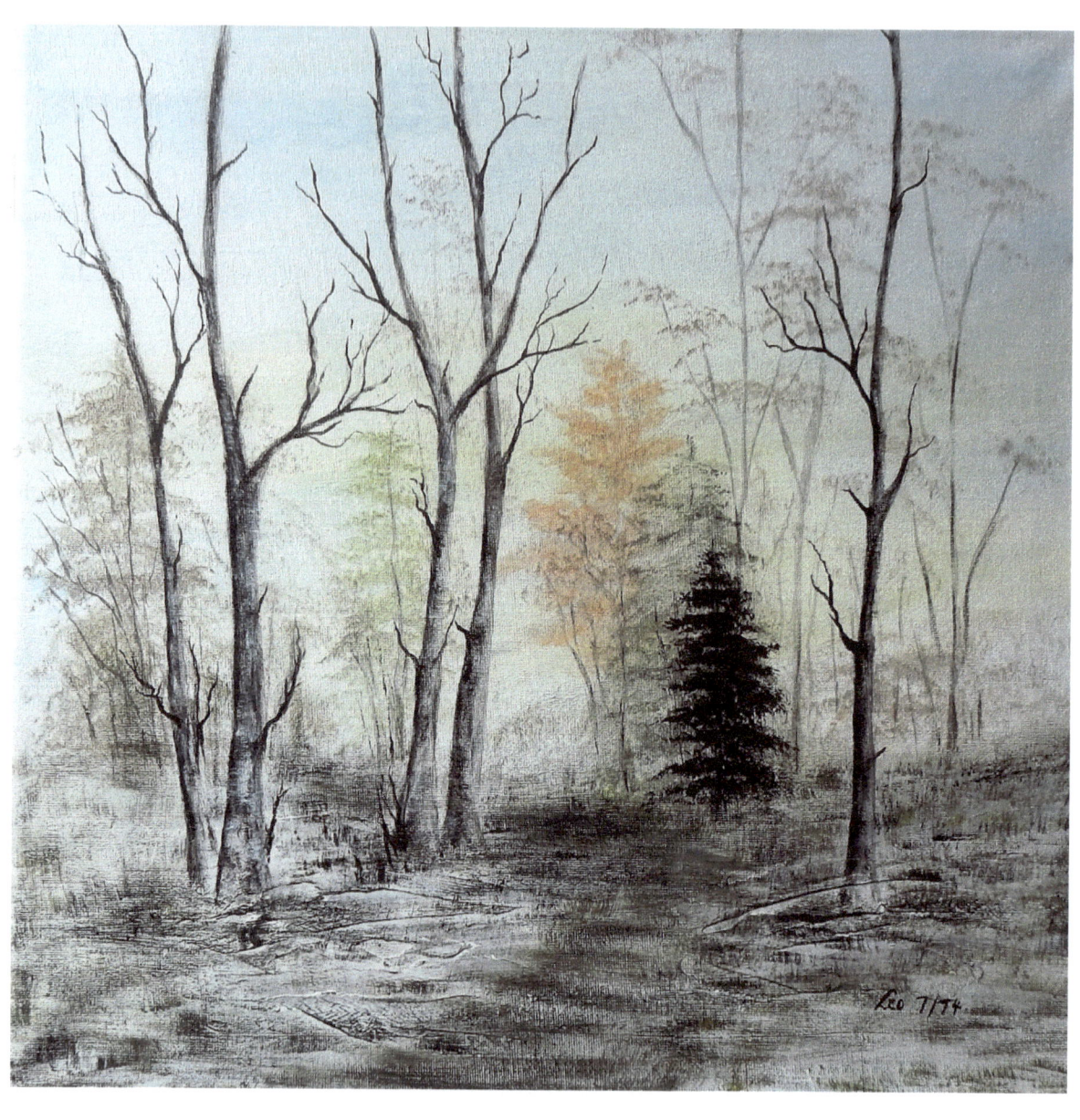

- Vergessen -

40x40cm - Acryl auf Leinwand 2014 - Hintergrund modelliert

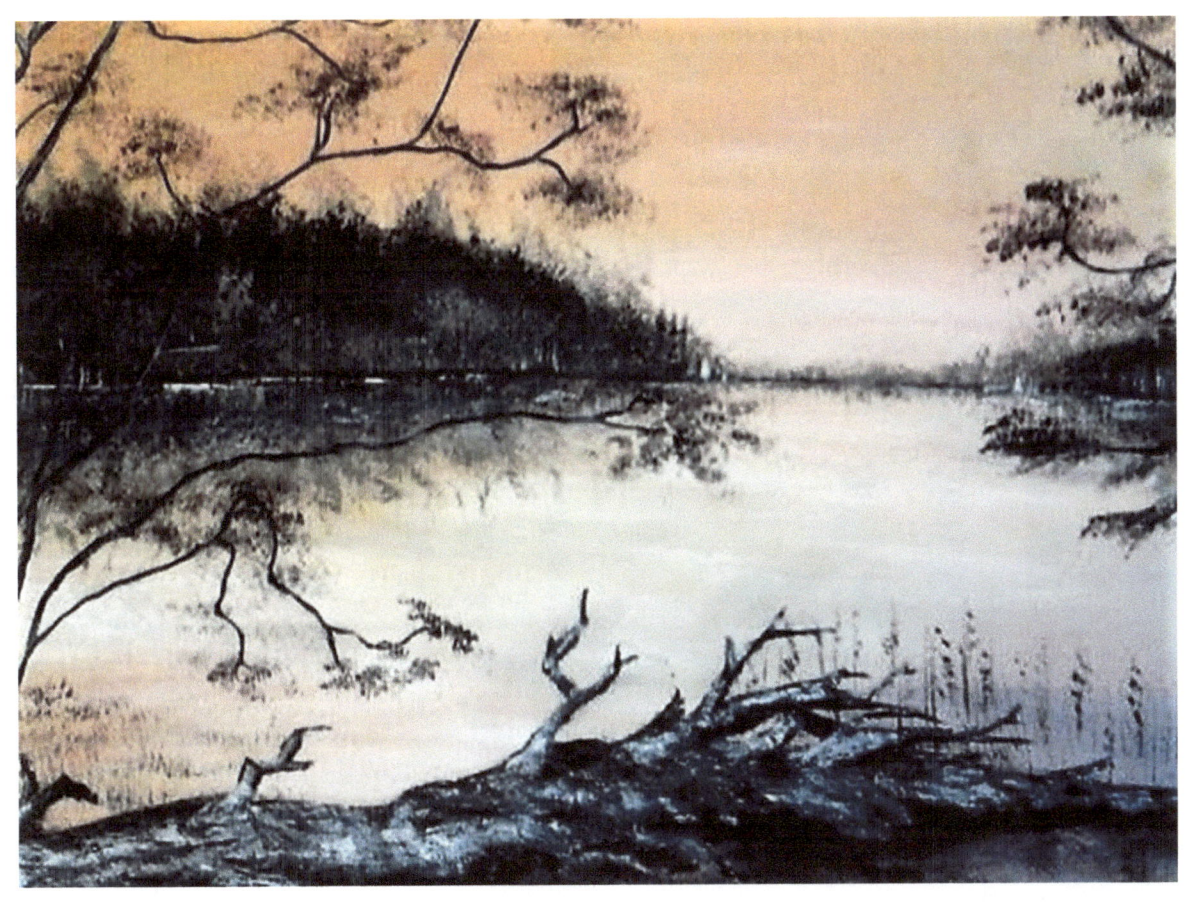

- Wildnis -

30x40 cm - 2014 - Acryl auf Leinwand

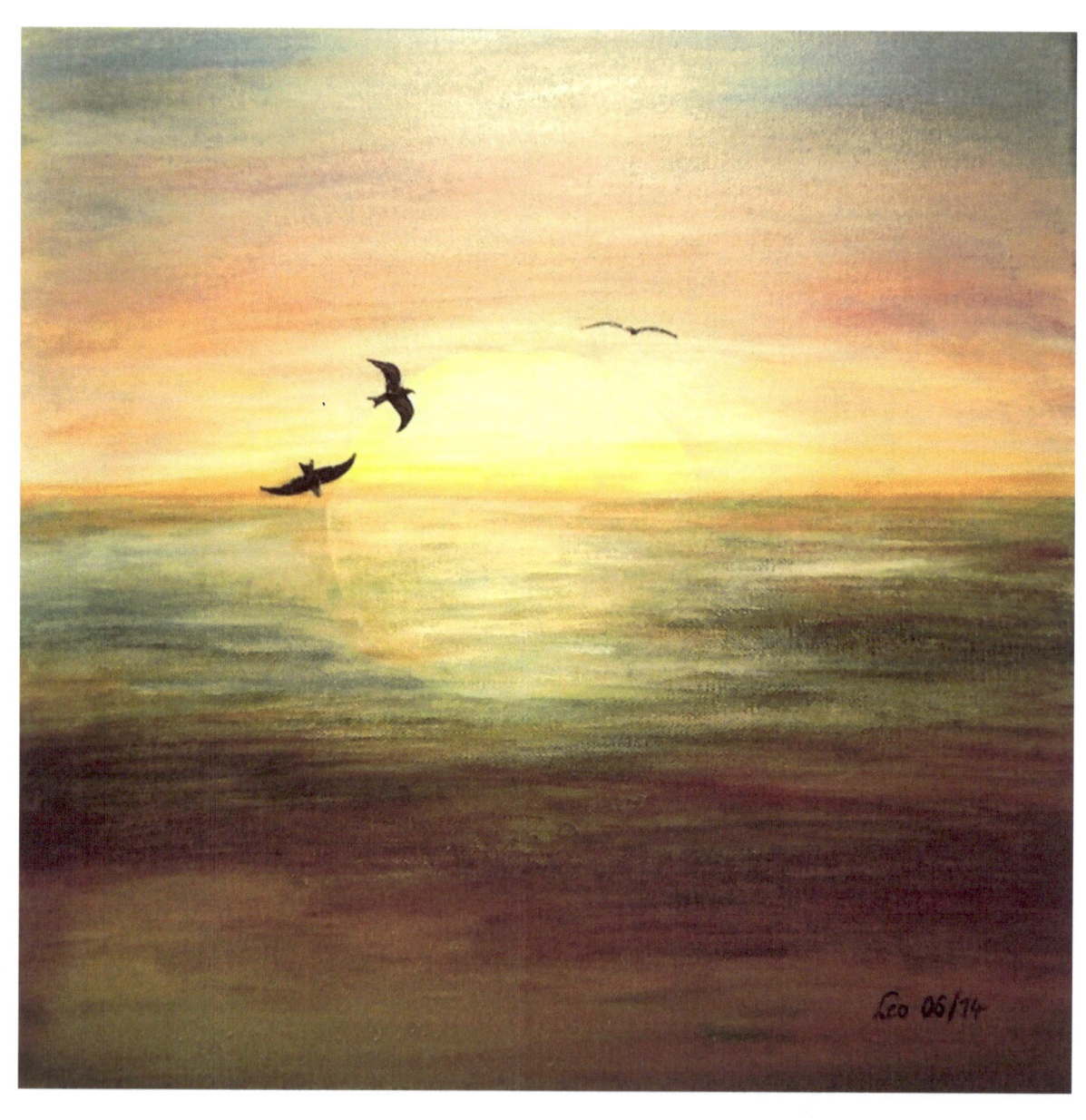

- Sonnenaufgang -

40x40 cm - 2014 - Acryl auf Leinwand

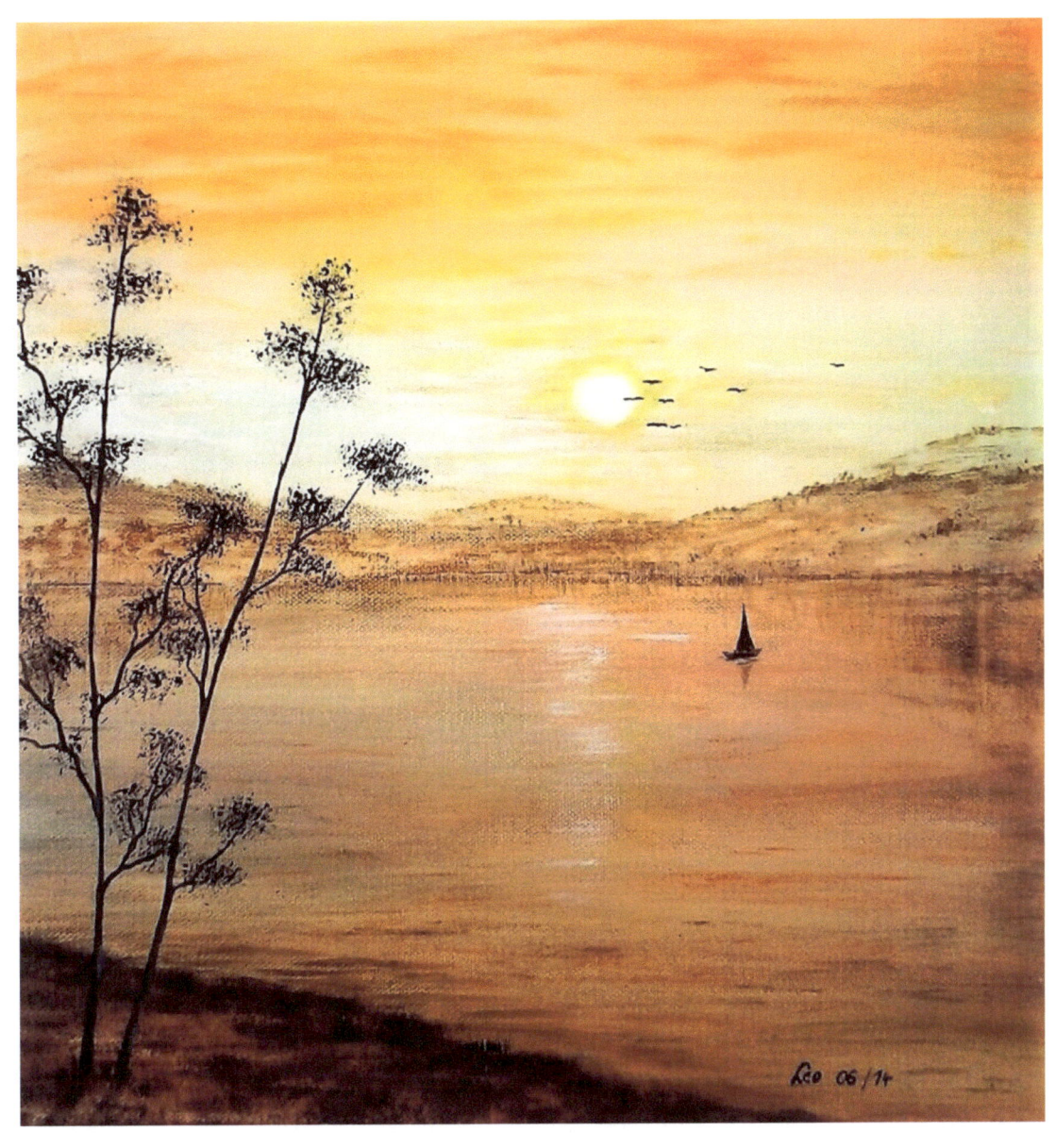

- Kleine Träumerei -

40x40 cm - 2014 - Acryl auf Leinwand

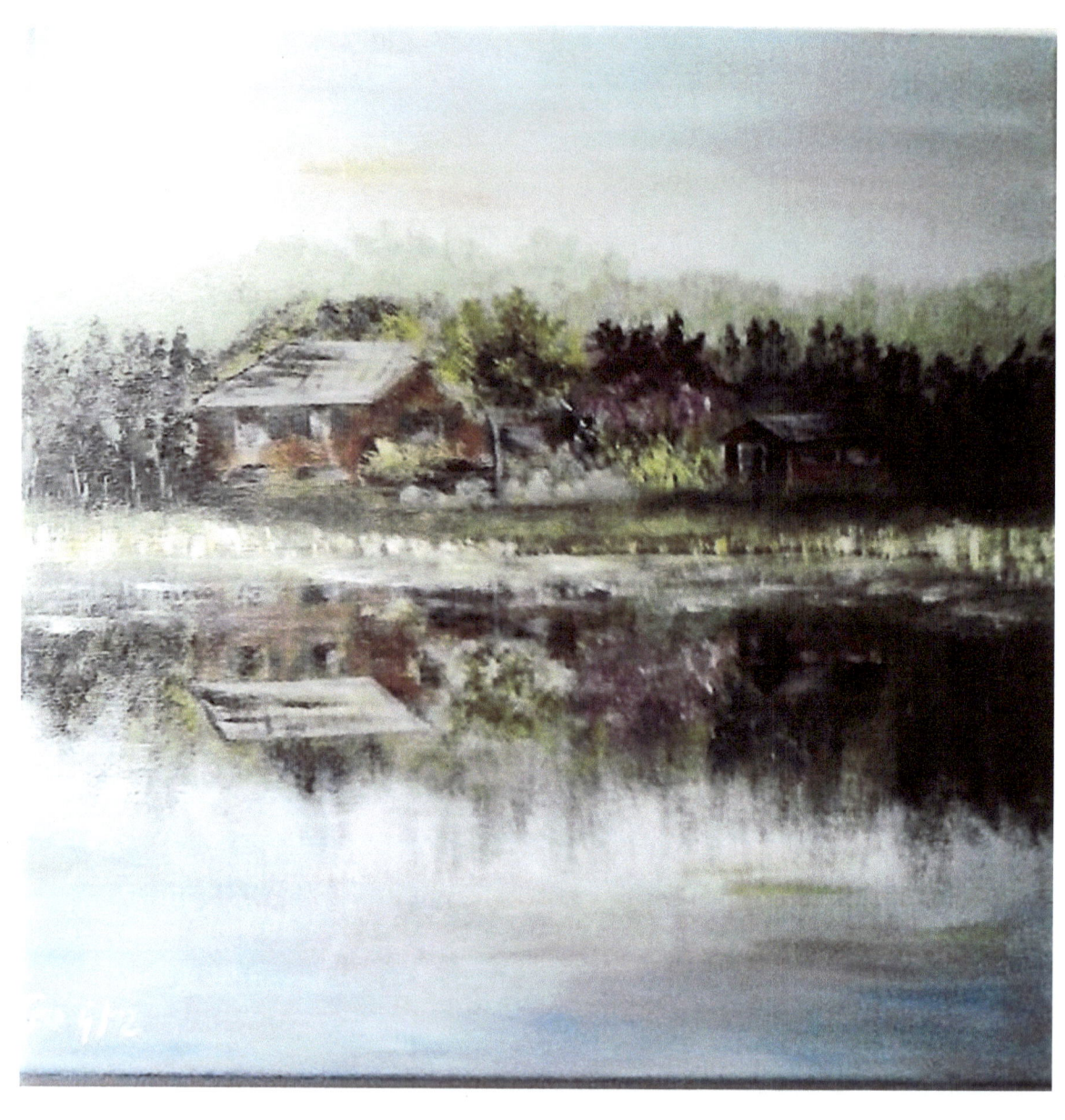

- Spiegelung -

30x30 cm – 2012 - Acryl auf Leinwand

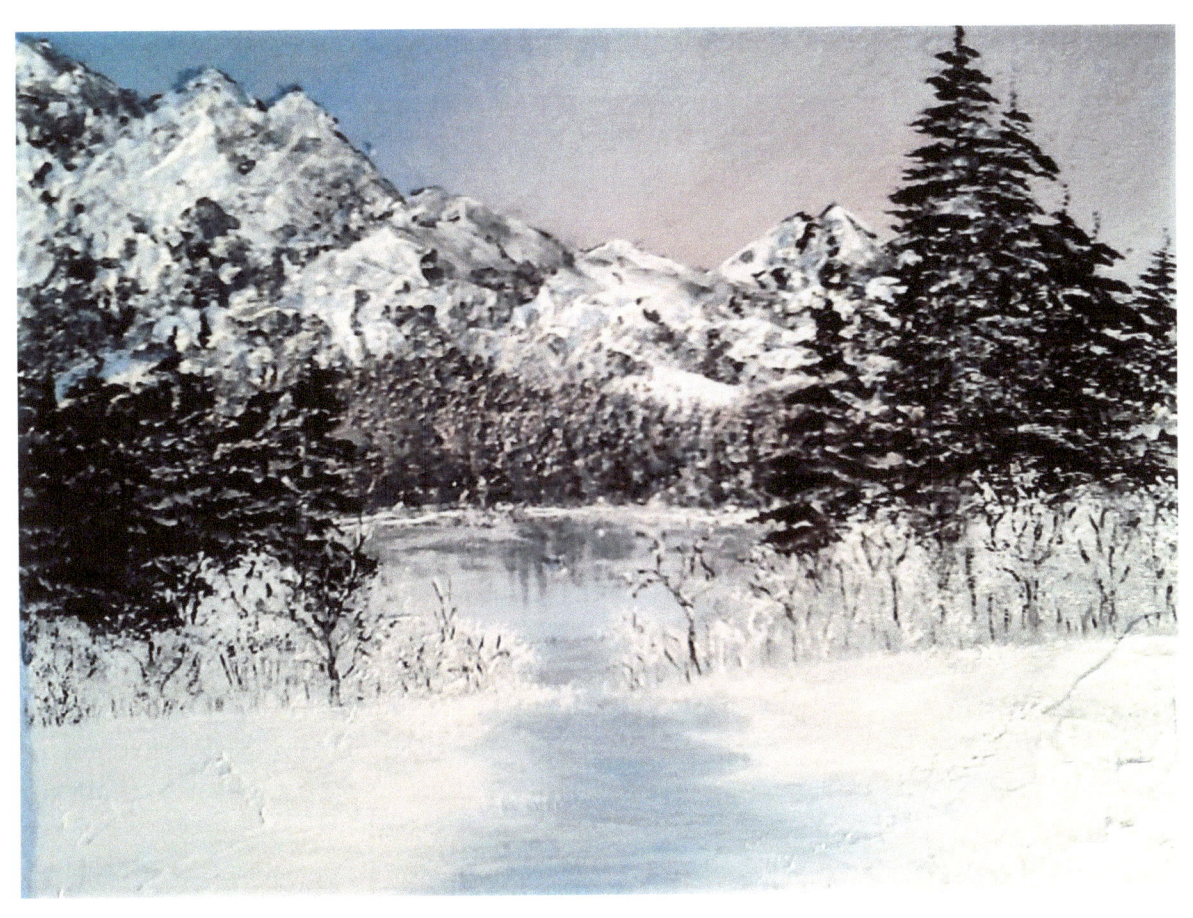

- Winter -

30x30 cm – 2012 - Acryl auf Leinwand Mischtechnik- Quarzsand

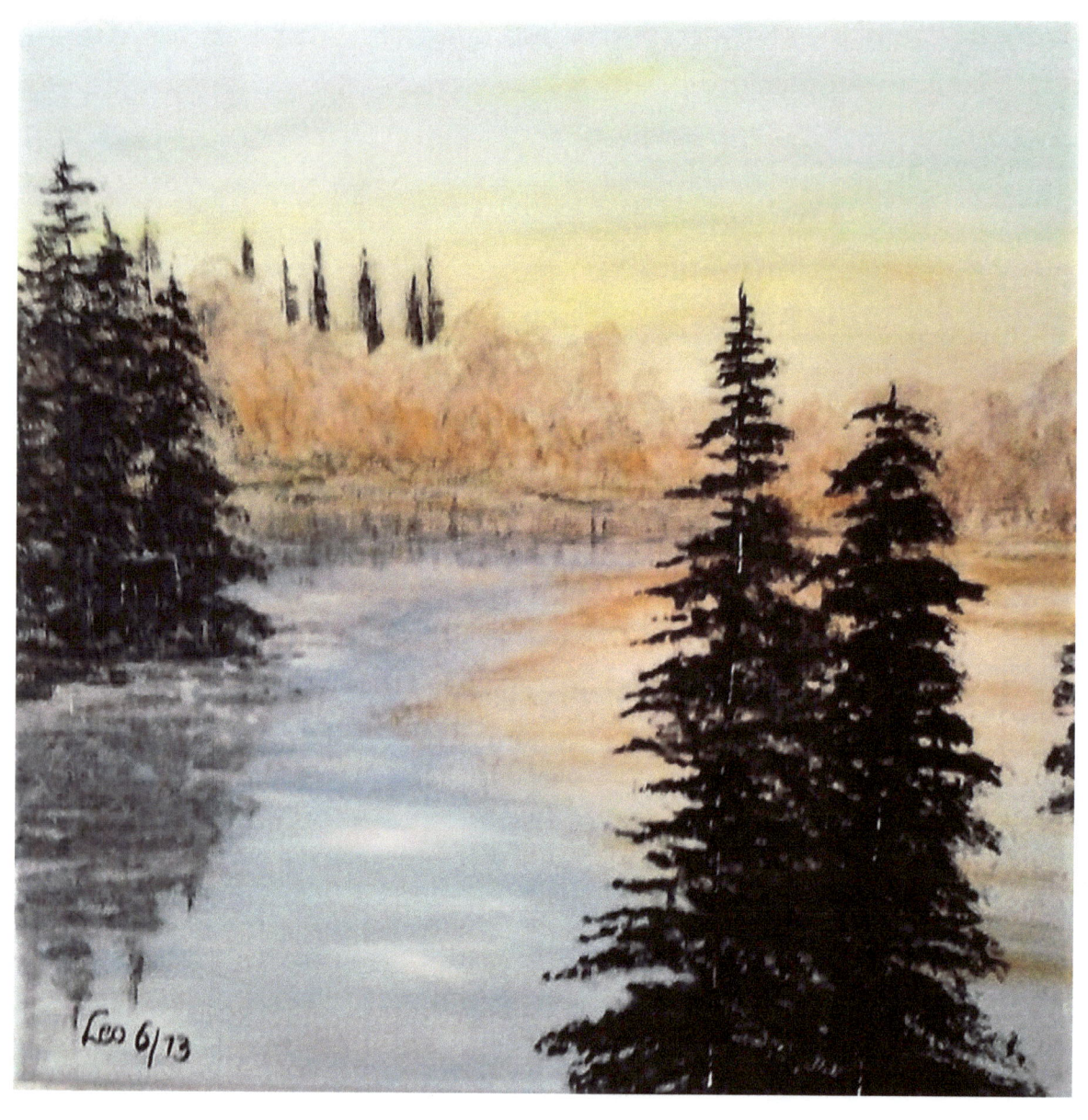

- Winterschlaf -

30x30 cm – 2013 - Acryl auf Leinwand

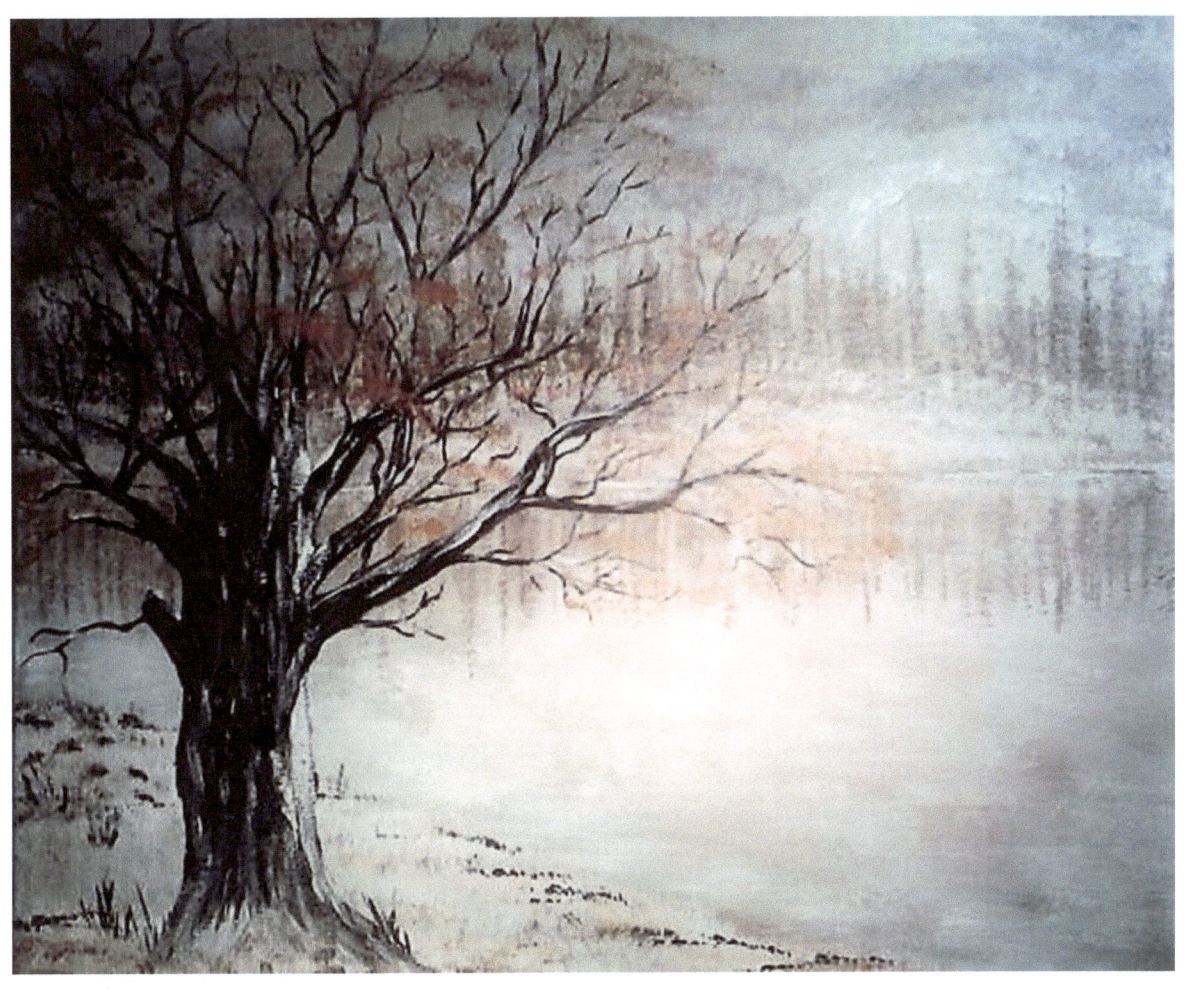

- Kälte -

30x30 cm – 2014 - Acryl auf Leinwand

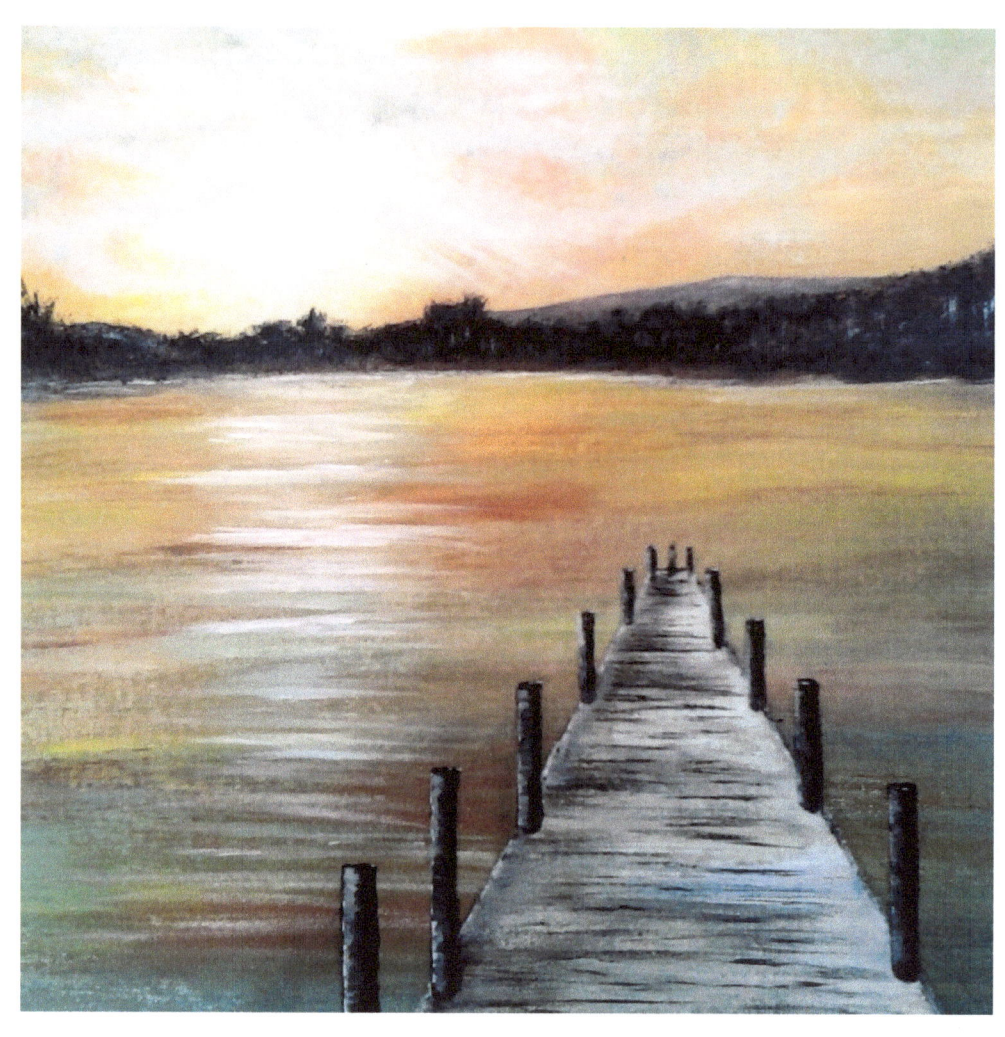

- Erkenntnis -

40x40 cm - 2014 - Acryl auf Leinwand

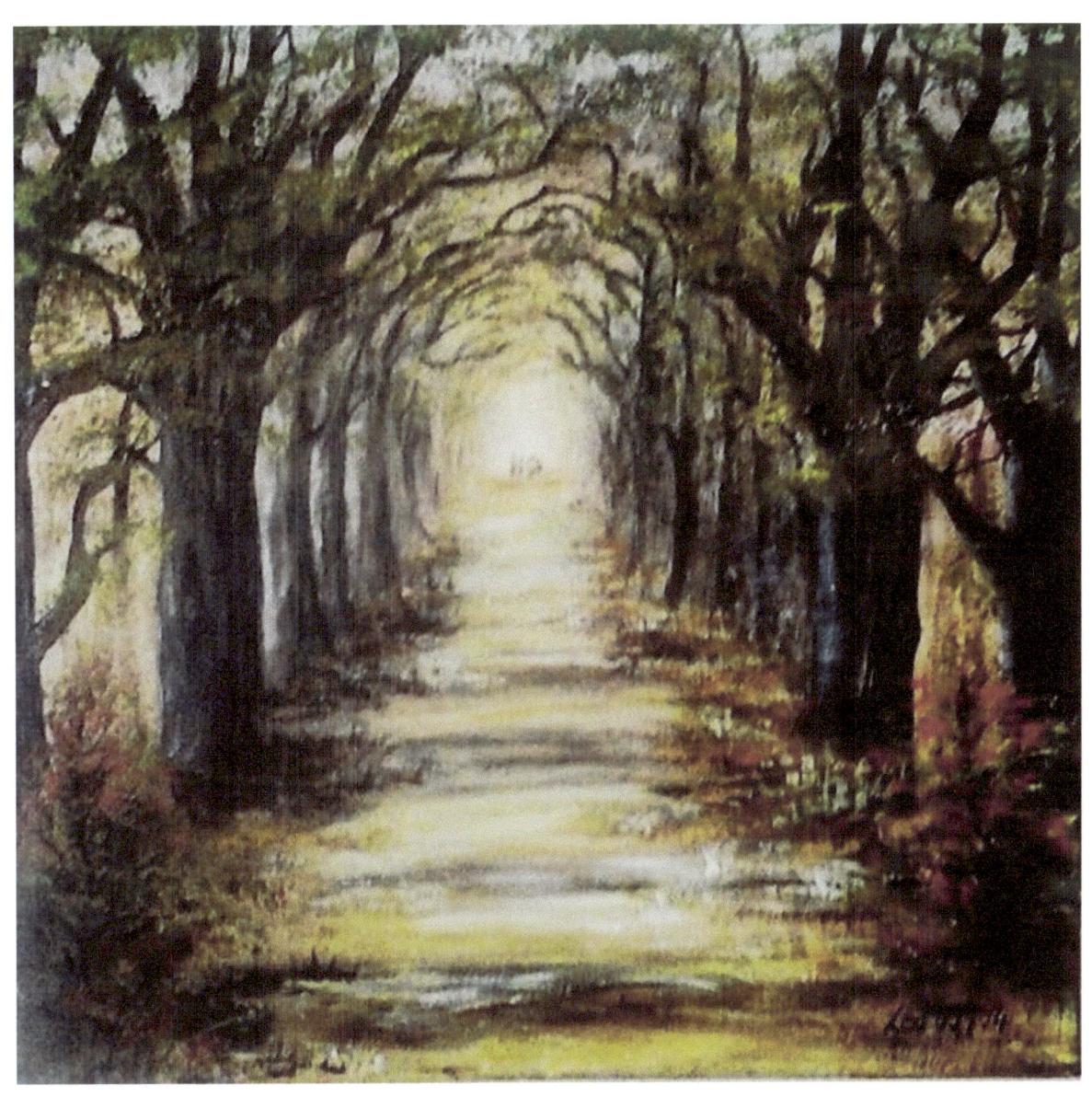

- Entschleunigung -

40x40 cm – 2014 - Acryl auf Leinwand- Hintergrund Einarbeitung von Quarzsand

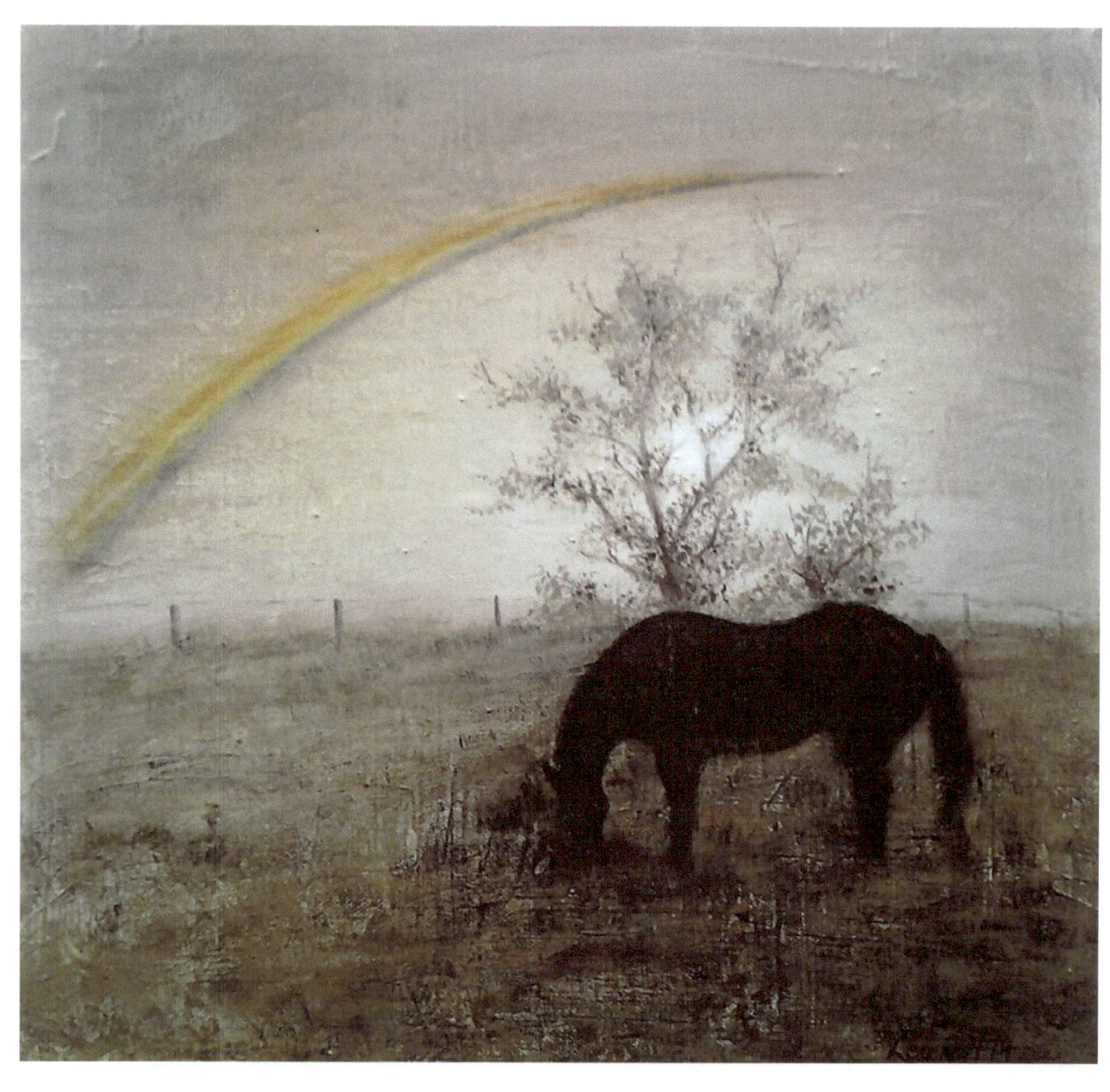

- Regenbogen -

40x40 cm – 2014 - Acryl auf Leinwand Mischtechnik -gespachtelt

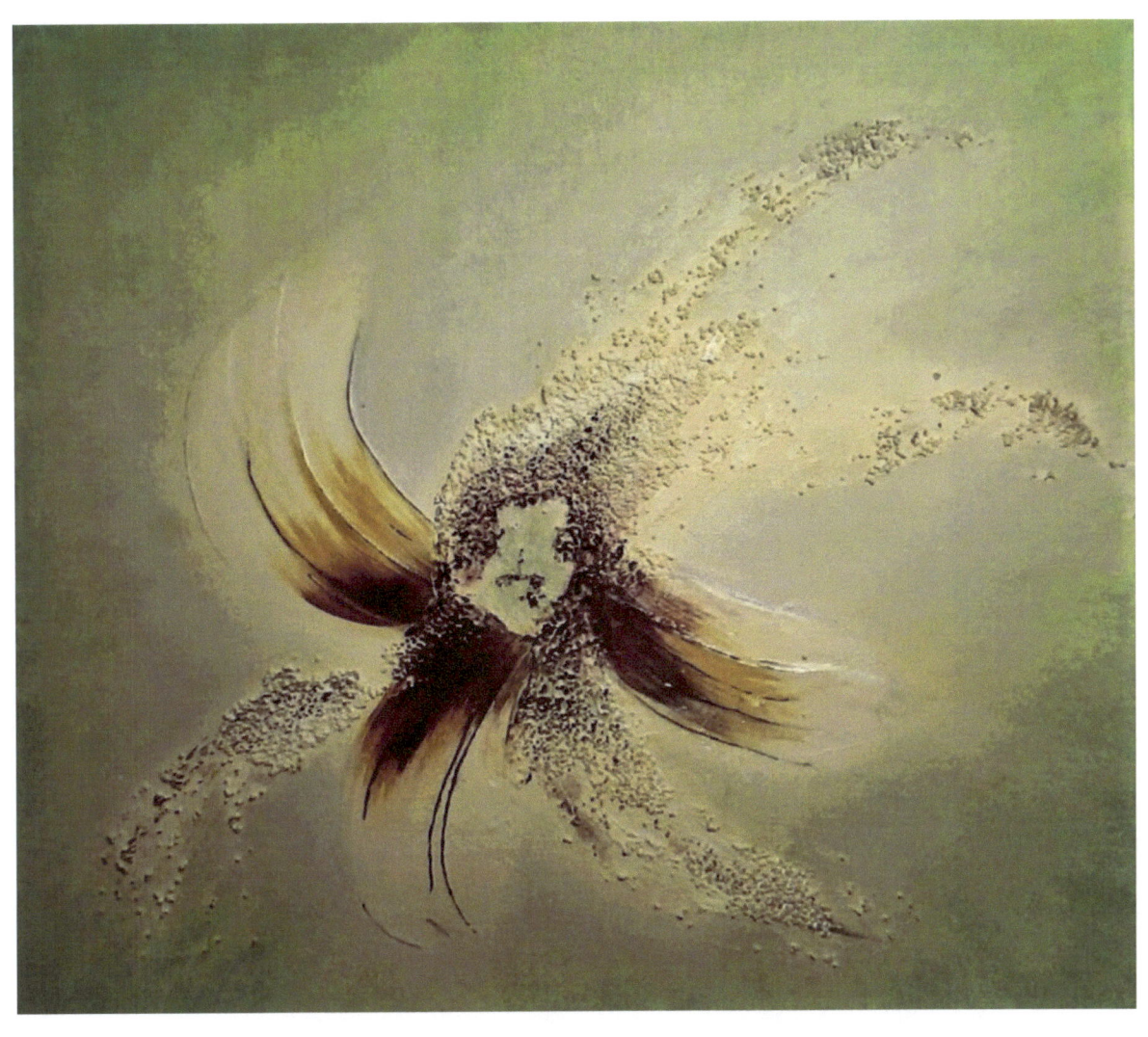

- Sternenkind -

*40x40 cm – 2014 - Acryl auf Leinwand abstrakt, Mischtechnik
Quarzsand und Modelliermasse*

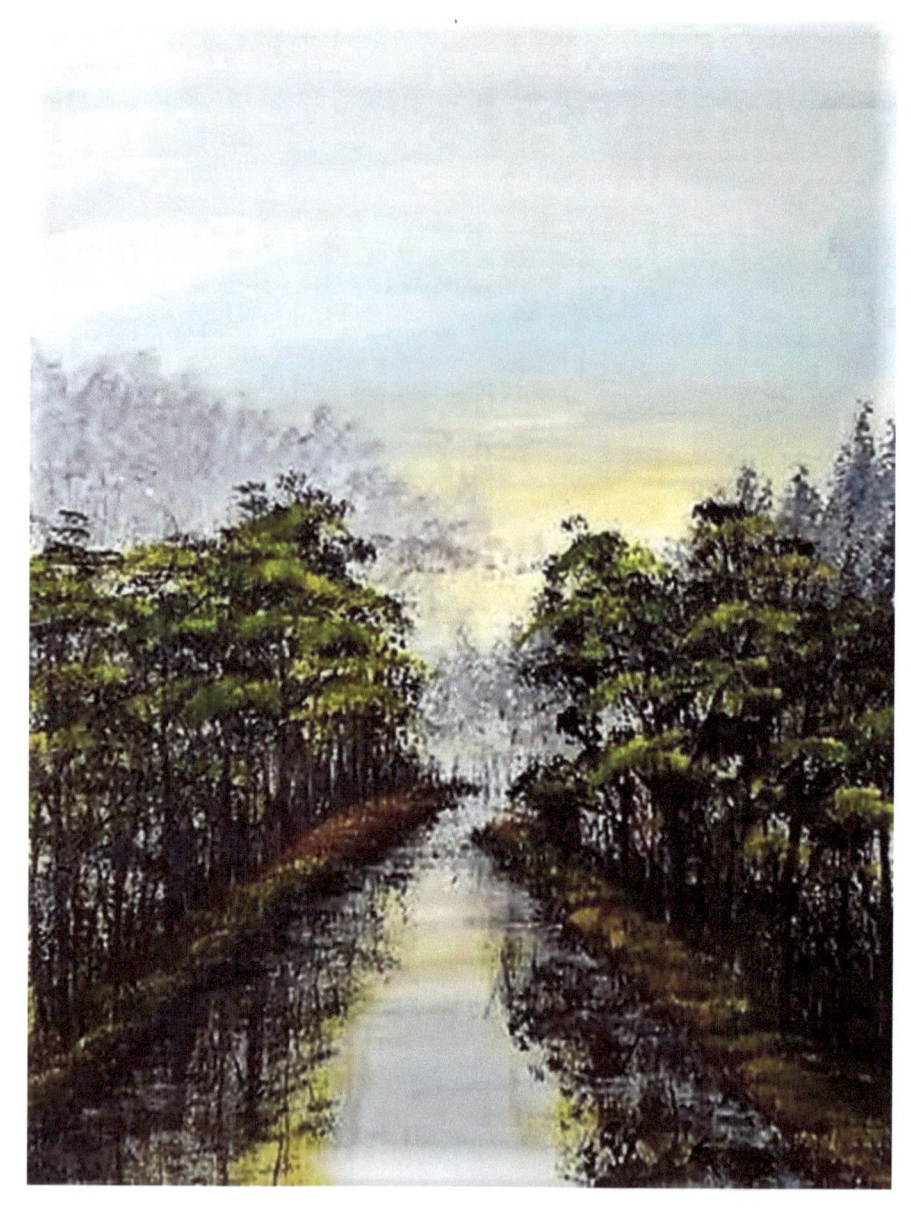

- Lebenslust -

40x30 cm – 2015 - Acryl auf Leinwand-Hintergrund

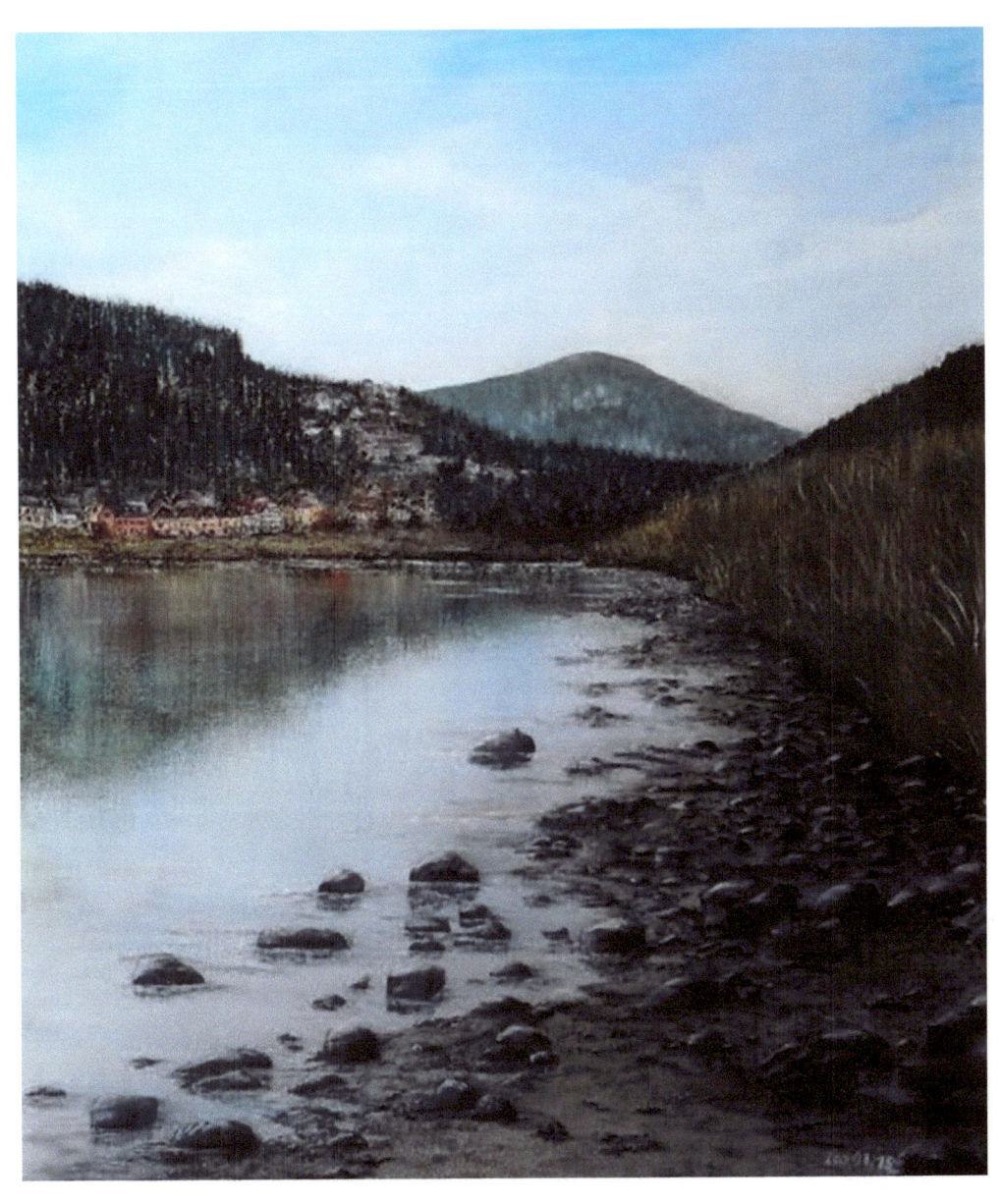

- Elbaussicht -

60x50 cm – 2015 - Acryl auf Leinwand

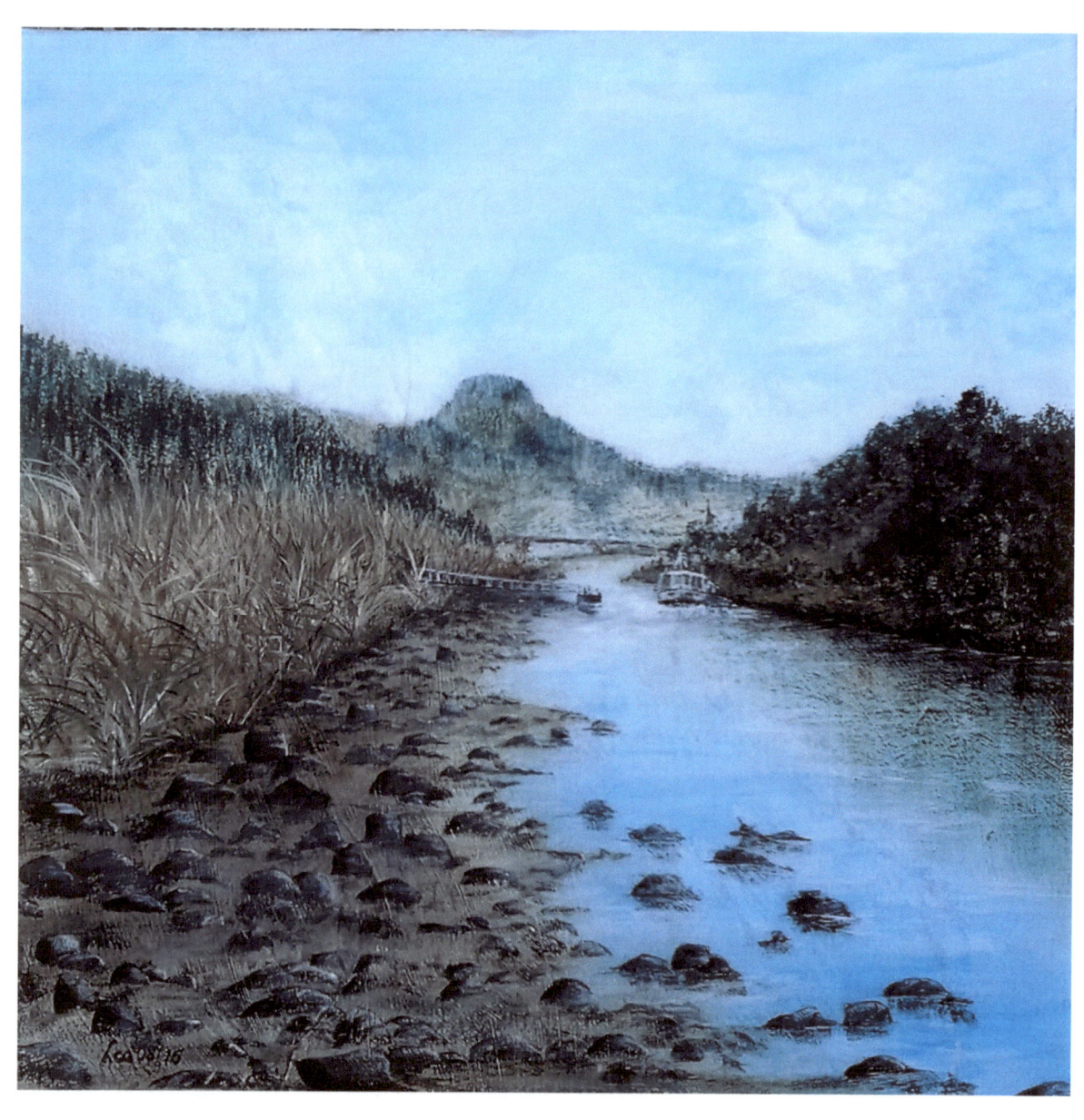

- Lilienstein -

40x40 cm – 2015 - Acryl auf Leinwand

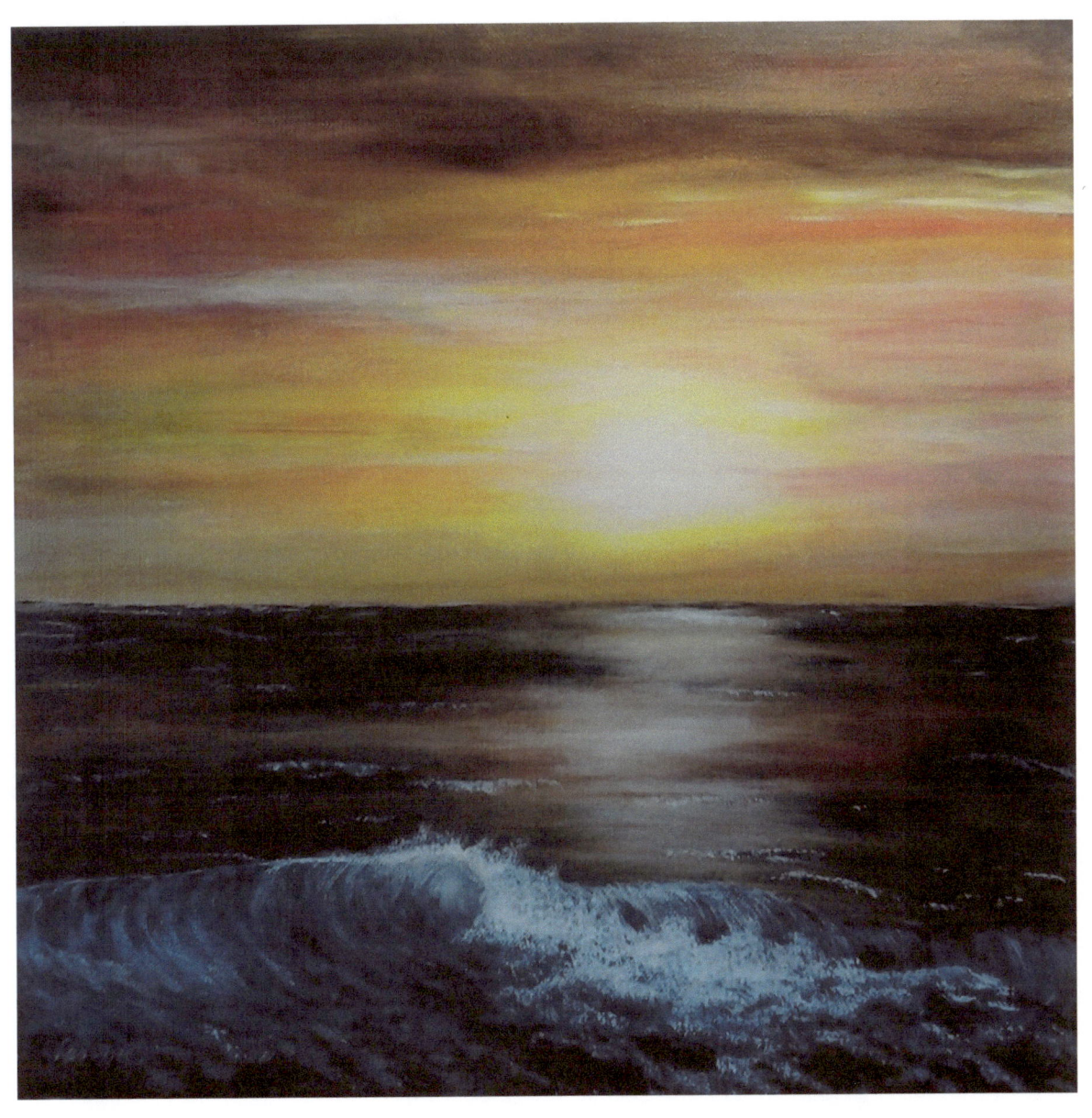

- Wellenreiter -

40x40 cm – 2016 - Acryl auf Leinwand

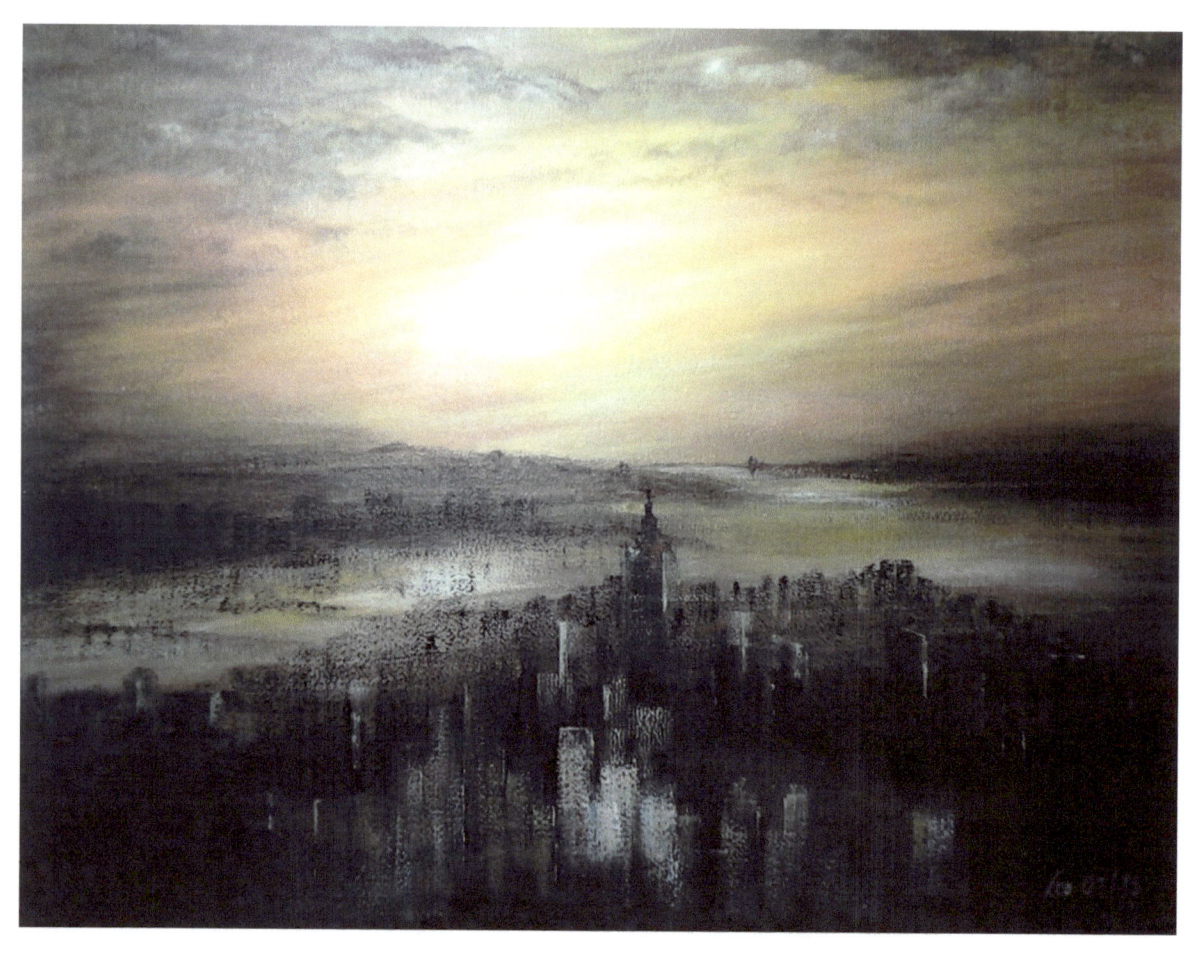

- New York City -

40x50 cm - Acryl auf Leinwand

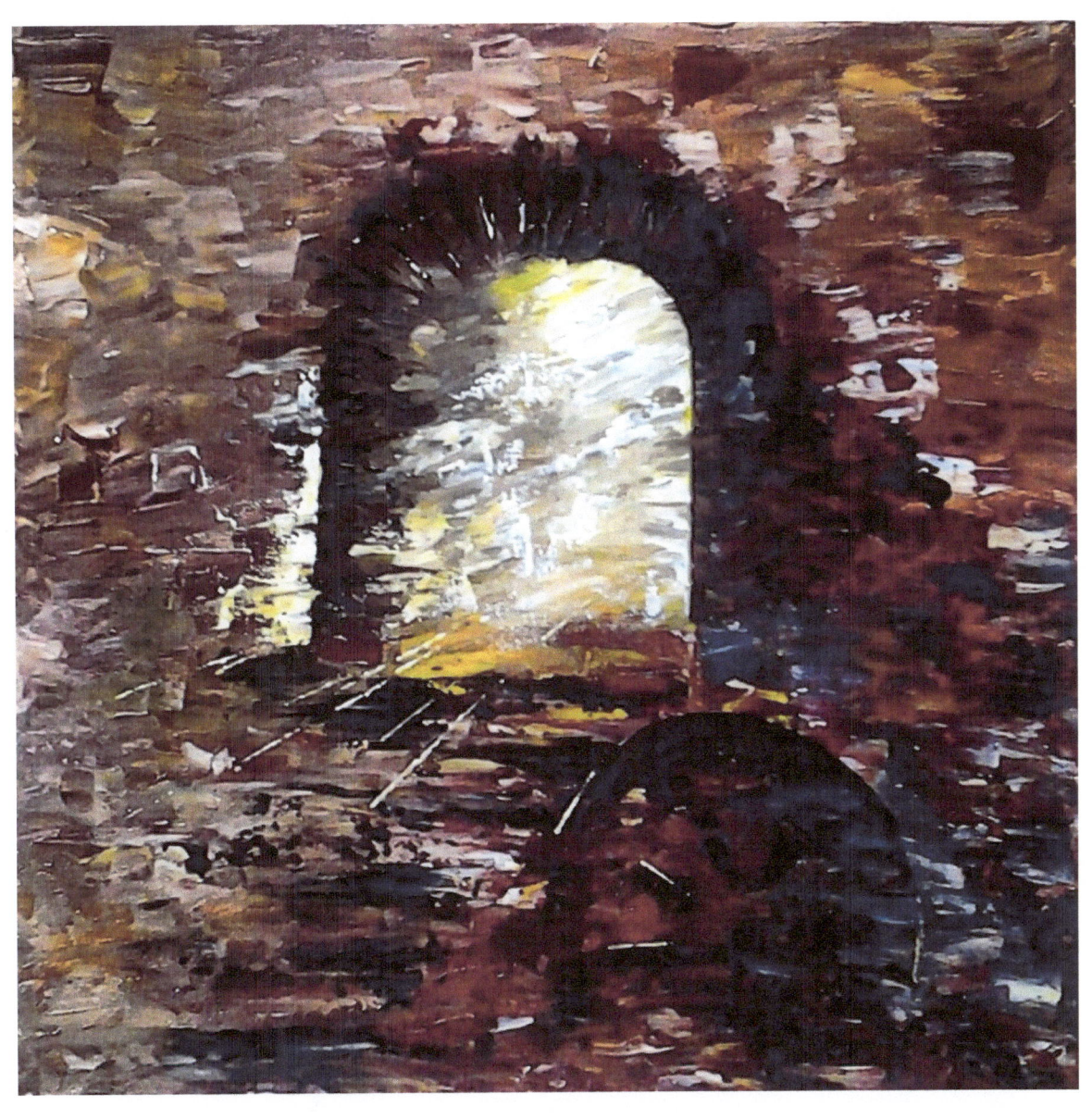

- Weg ins Licht -

40x40 cm – 2016 - Acryl auf Leinwand gespachtelt

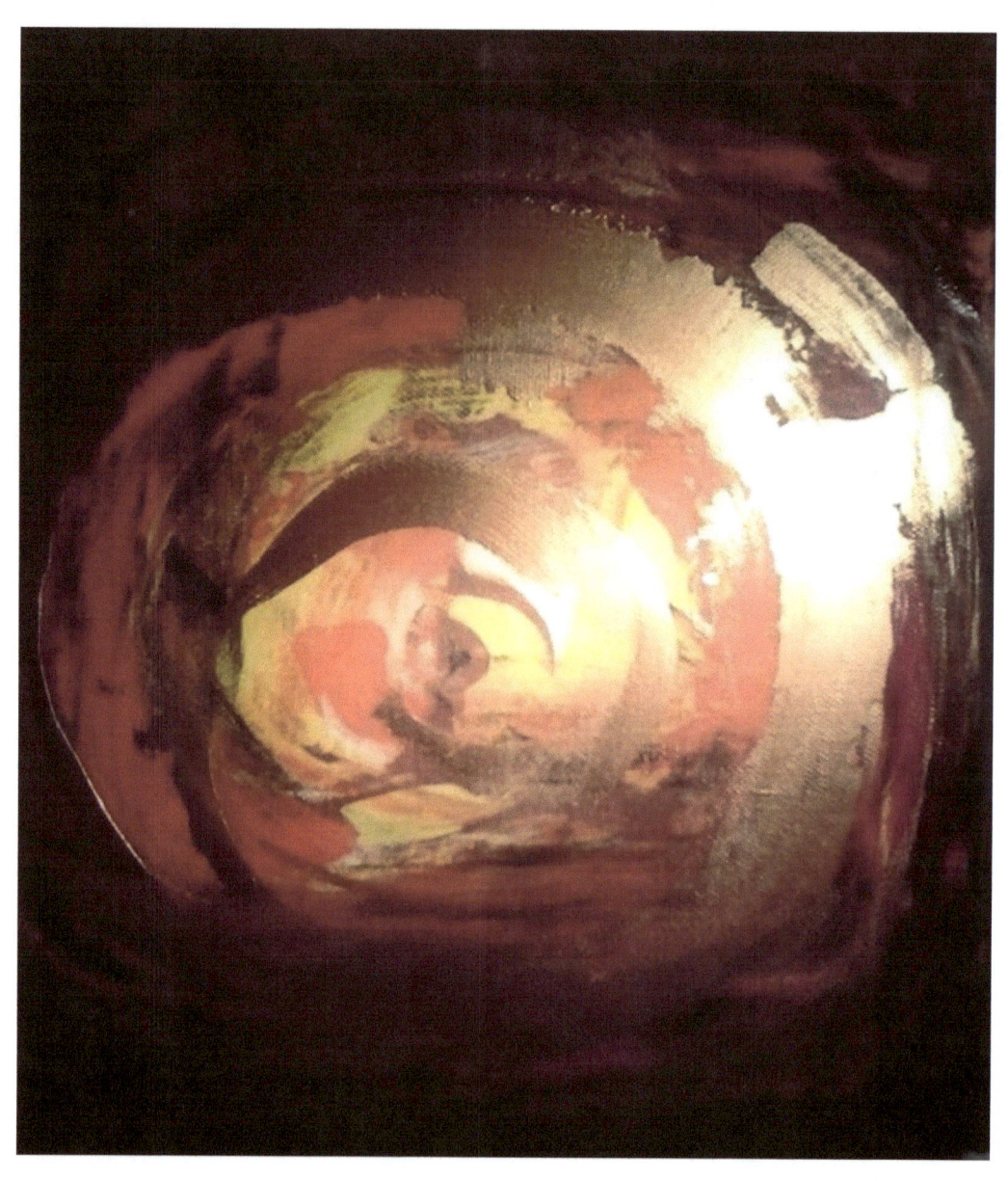

- Tunnel -

30x30 cm – 2013 - Acryl auf Leinwand-abstrakt gespachtelt

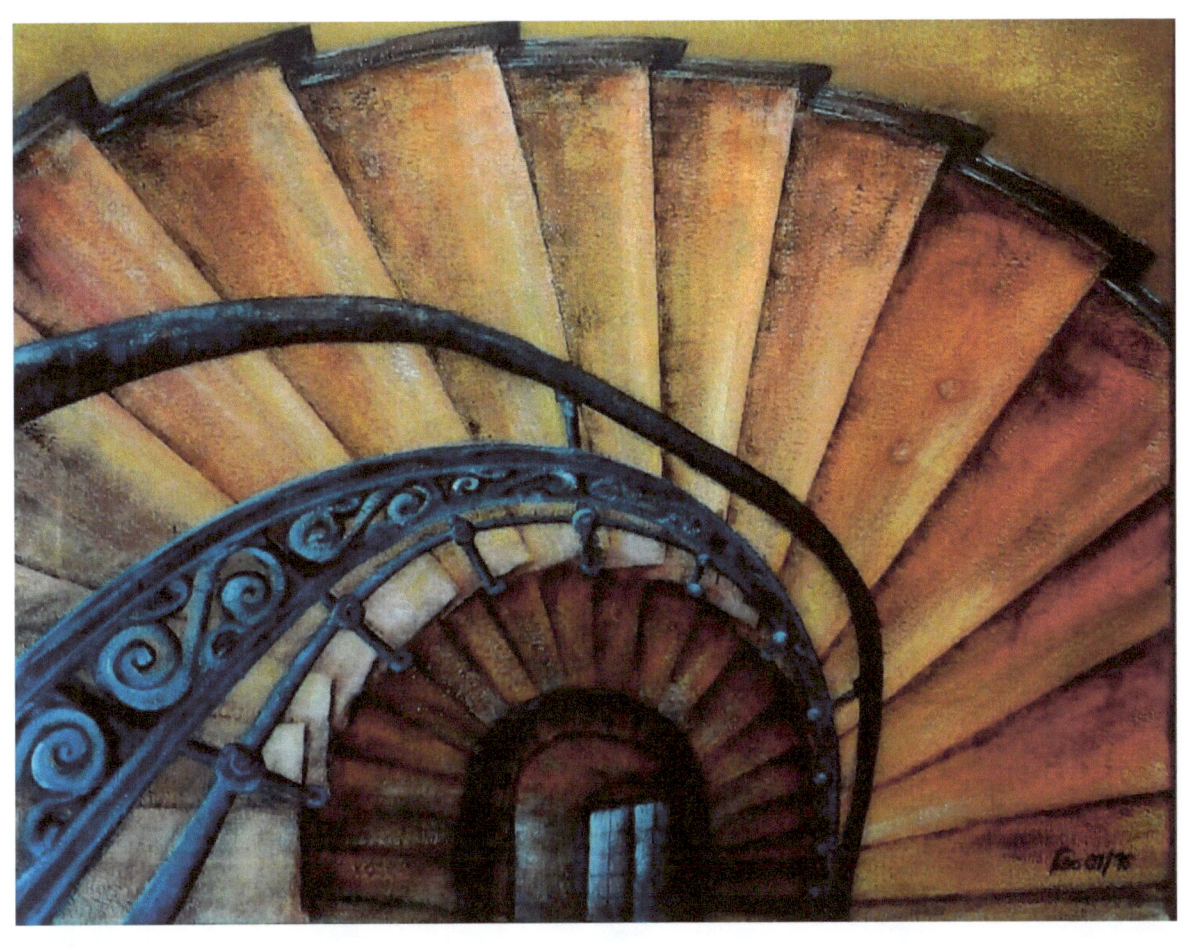

- Treppenfenster -

50x40 cm – 2016 - Acryl auf Leinwand- nach einem Motiv von Michael Ahrendt

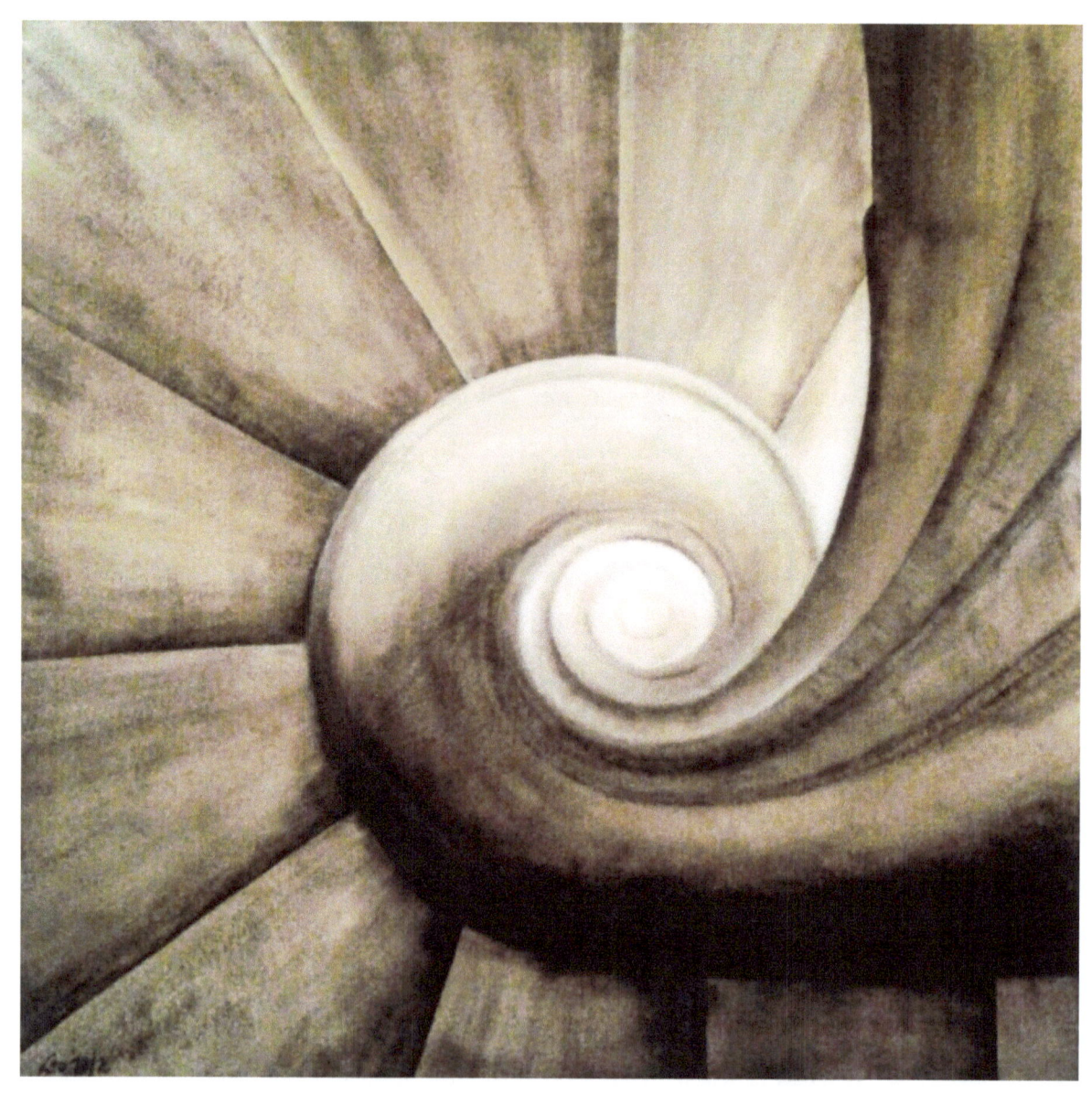

- Schneckentreppe -

50x50 cm – 2016 - Acryl auf Leinwand

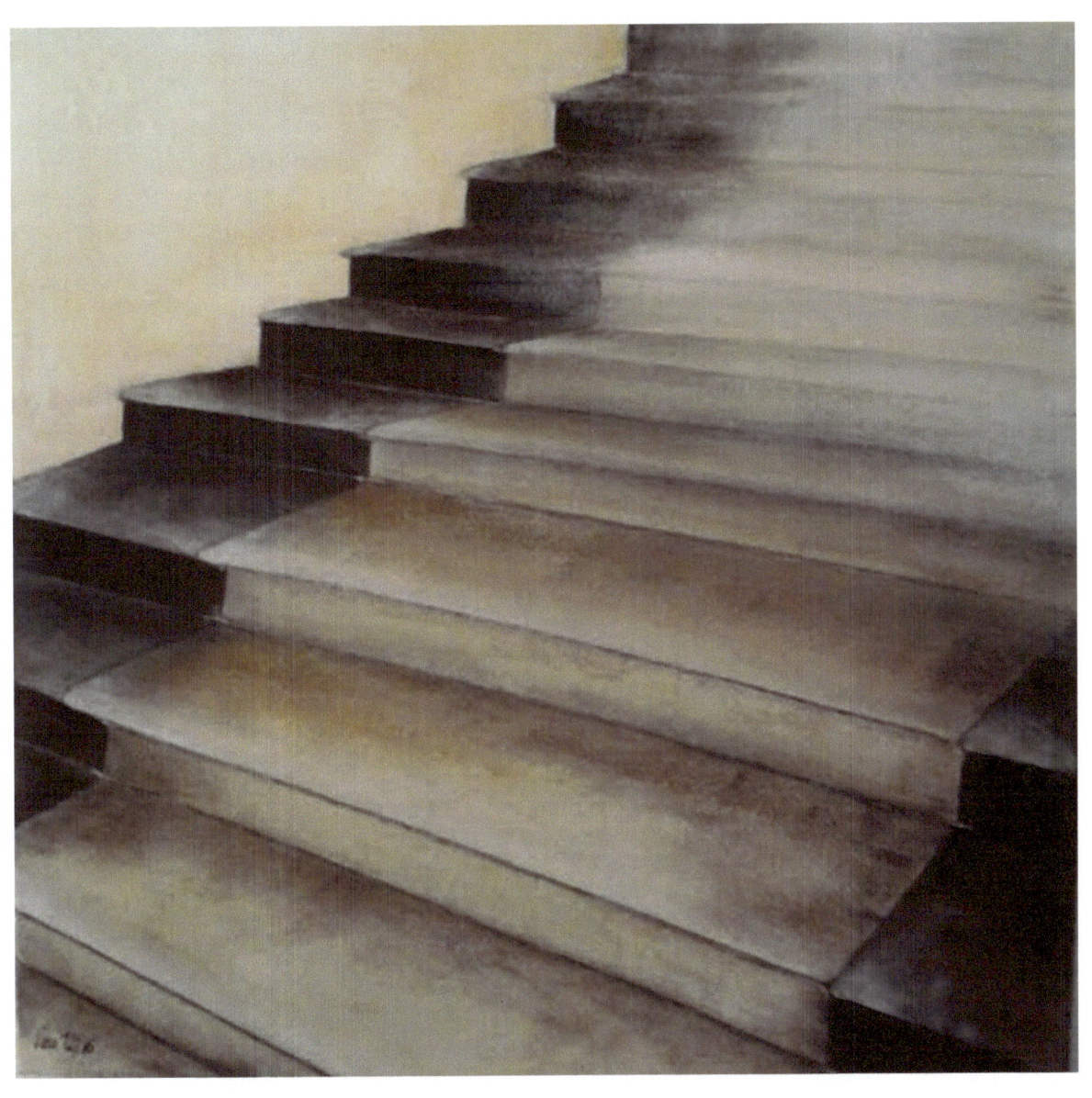

- Aufstieg -

50x50 cm – 2016 -Acryl auf Leinwand

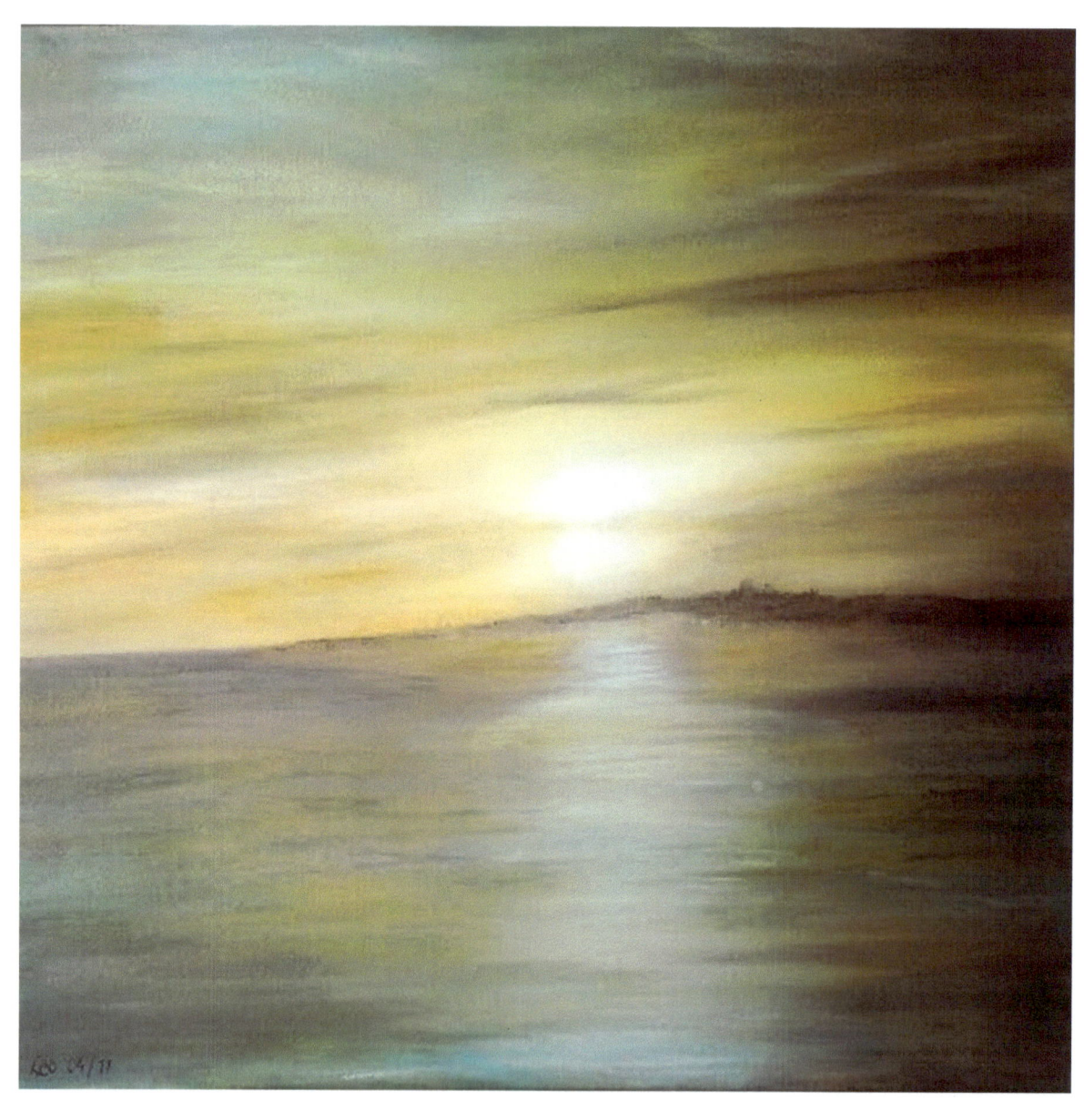

- Melancholie -

50x50 cm – 2017 - Acryl auf Leinwand

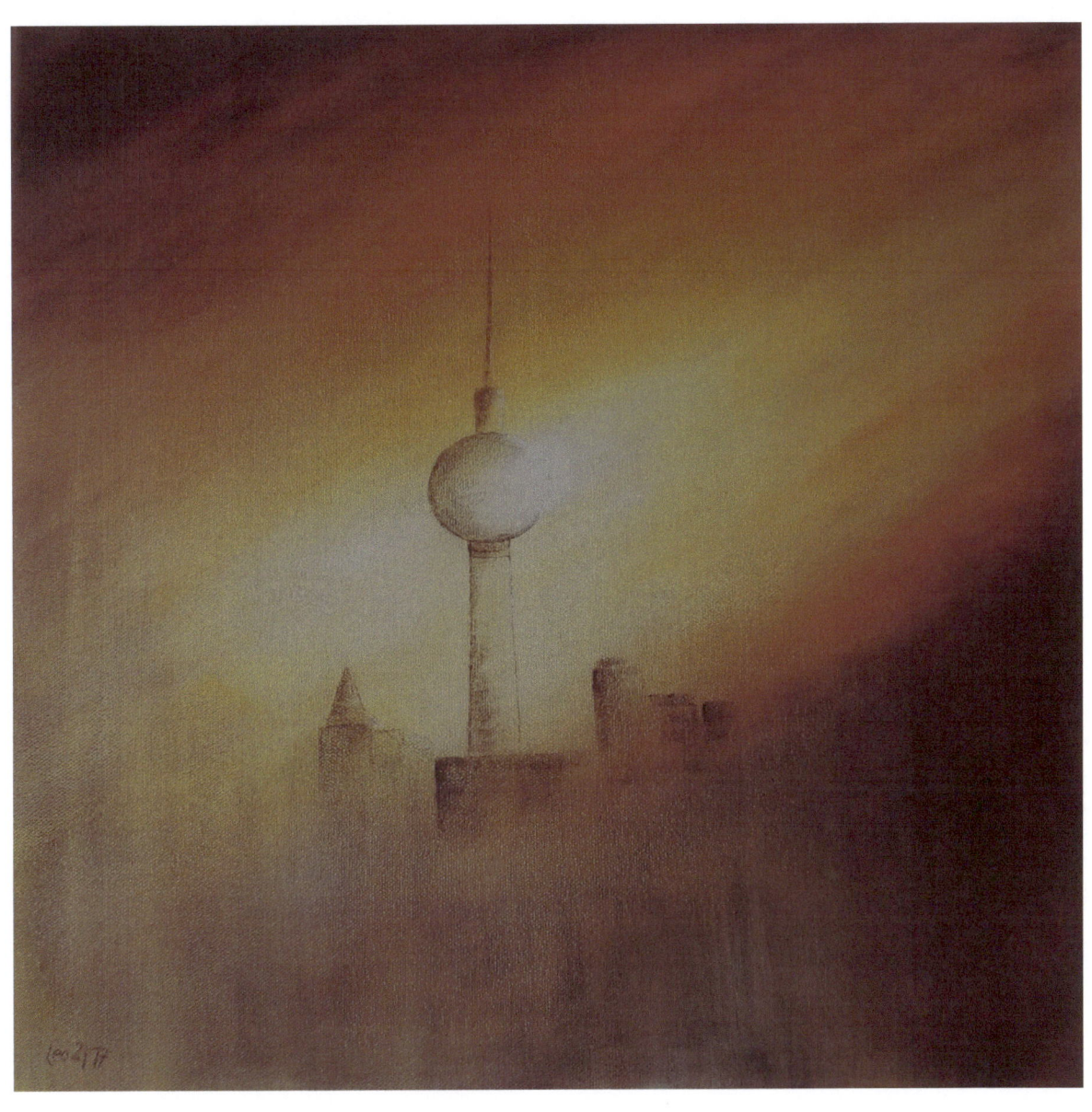

- Fernsicht -

50x50 cm – 2017 - Acryl auf Leinwand

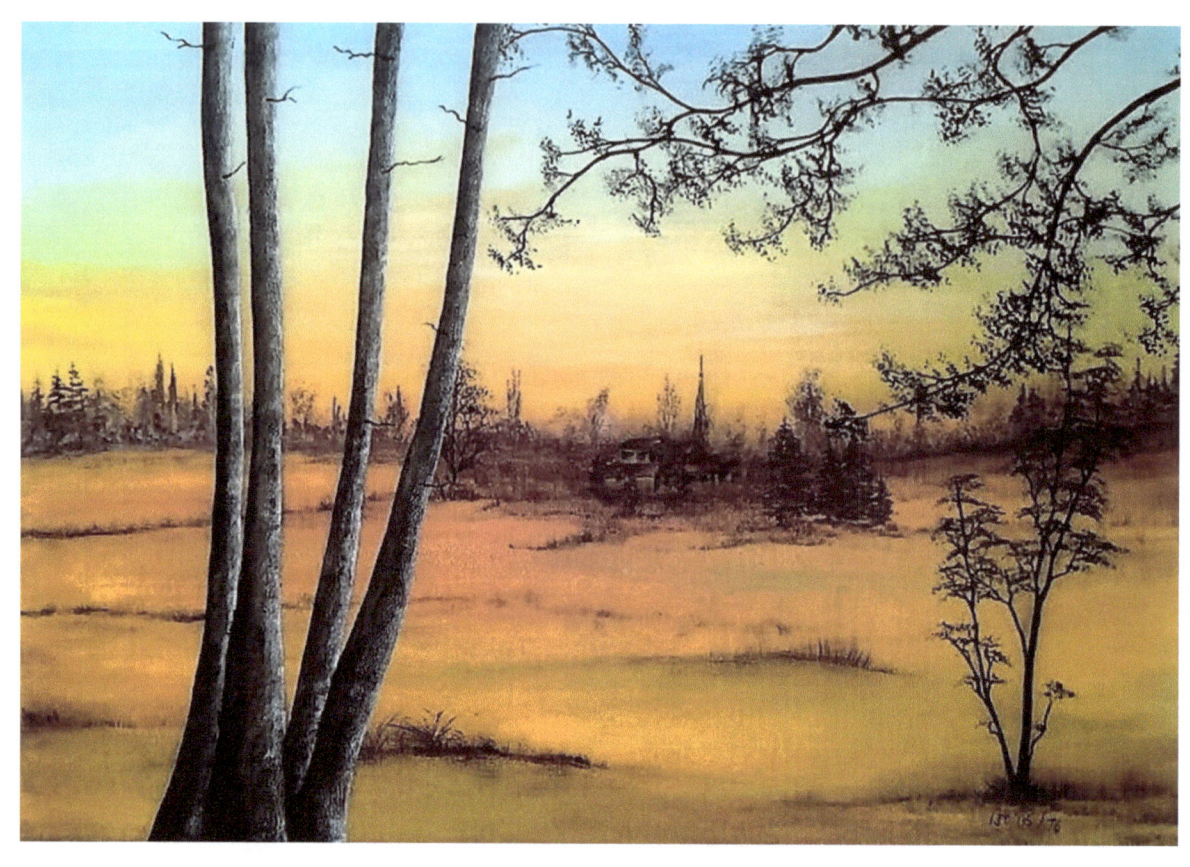

- Ausklang -

50x70 cm – 2016 - Acryl auf Leinwand

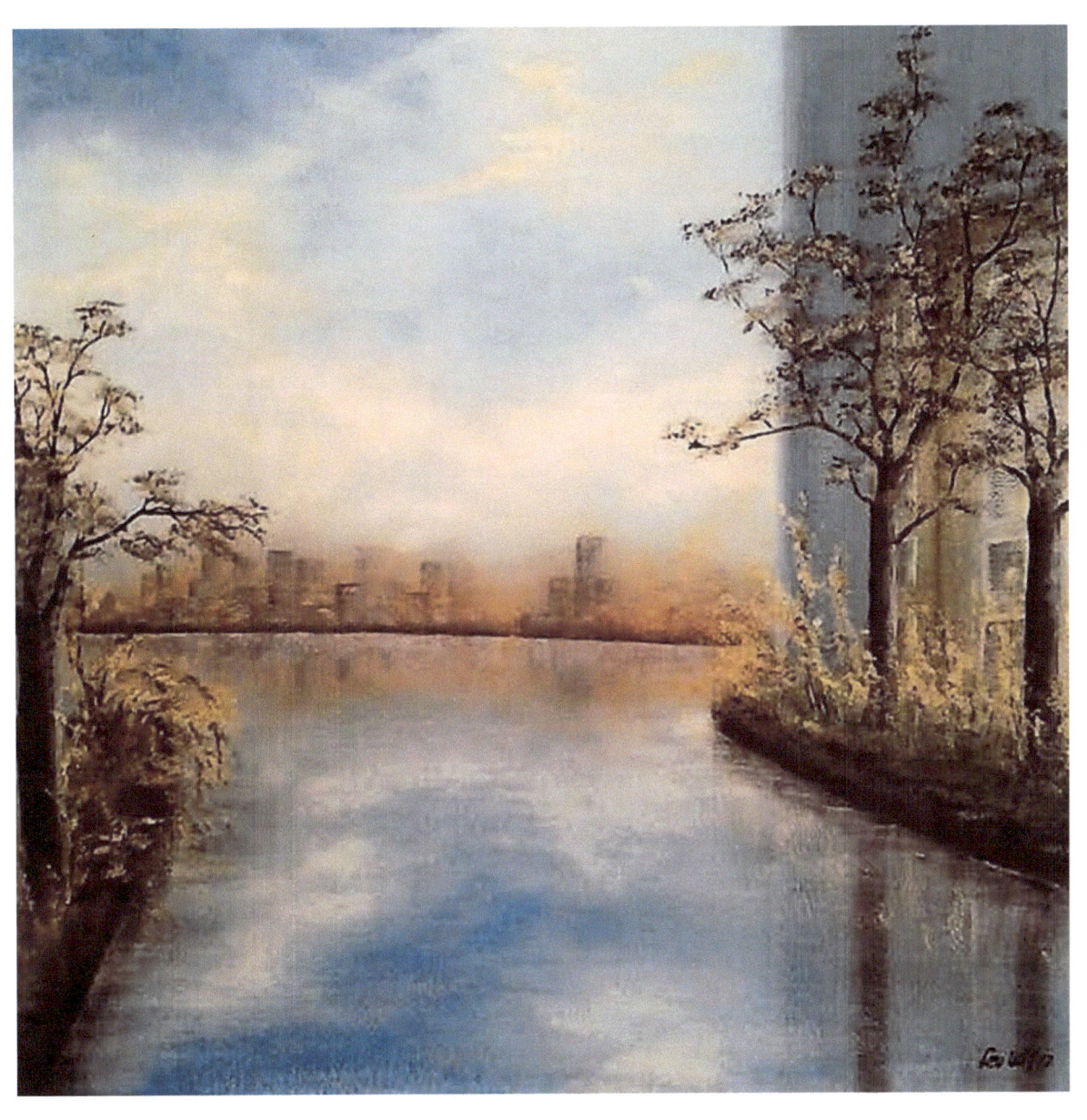

- Wasserstadt -

50x50 cm – 2017 - Acryl auf Leinwand

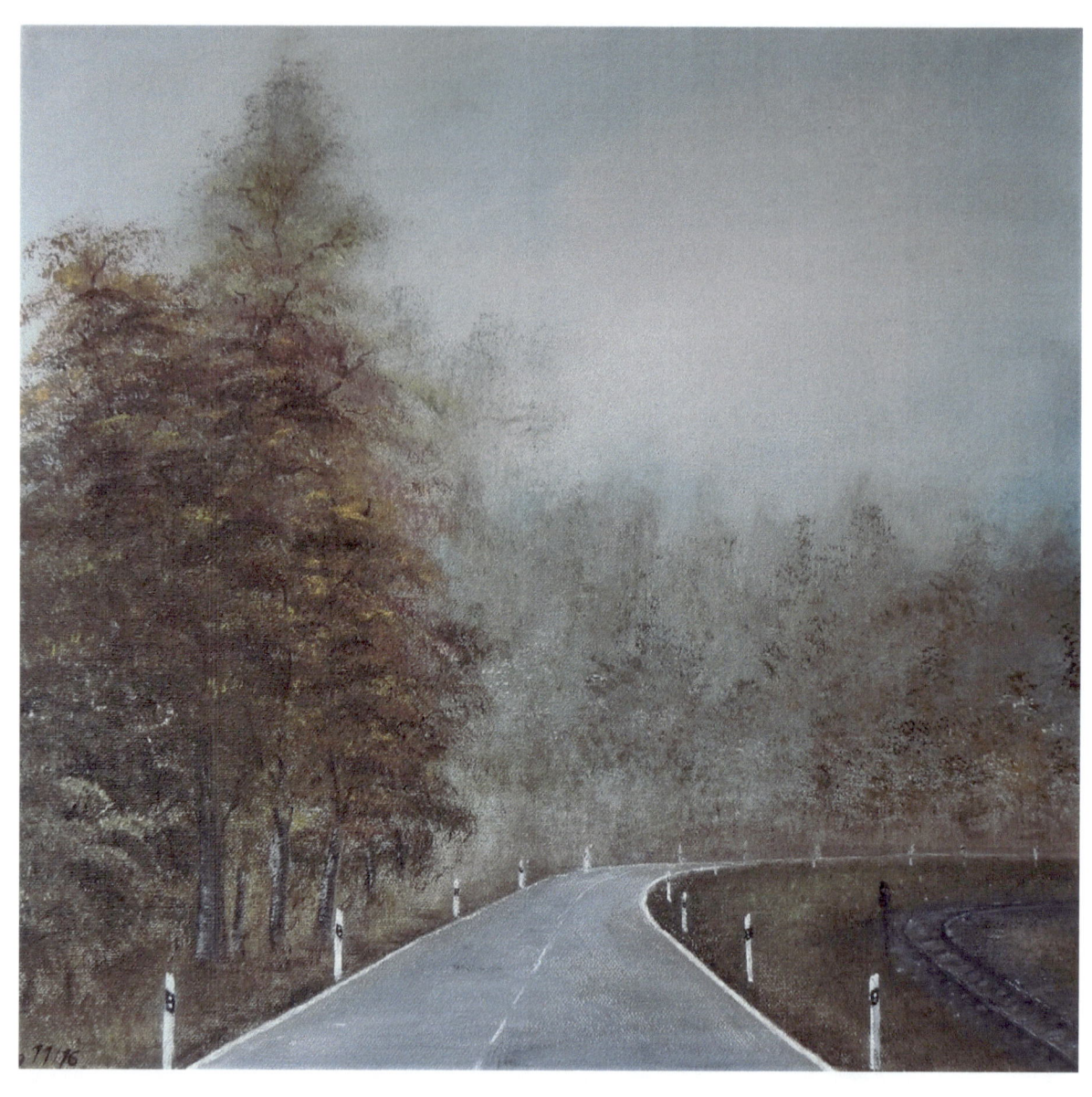

- Aufbruch -

50x50 cm – 2016 - Acryl auf Leinwand

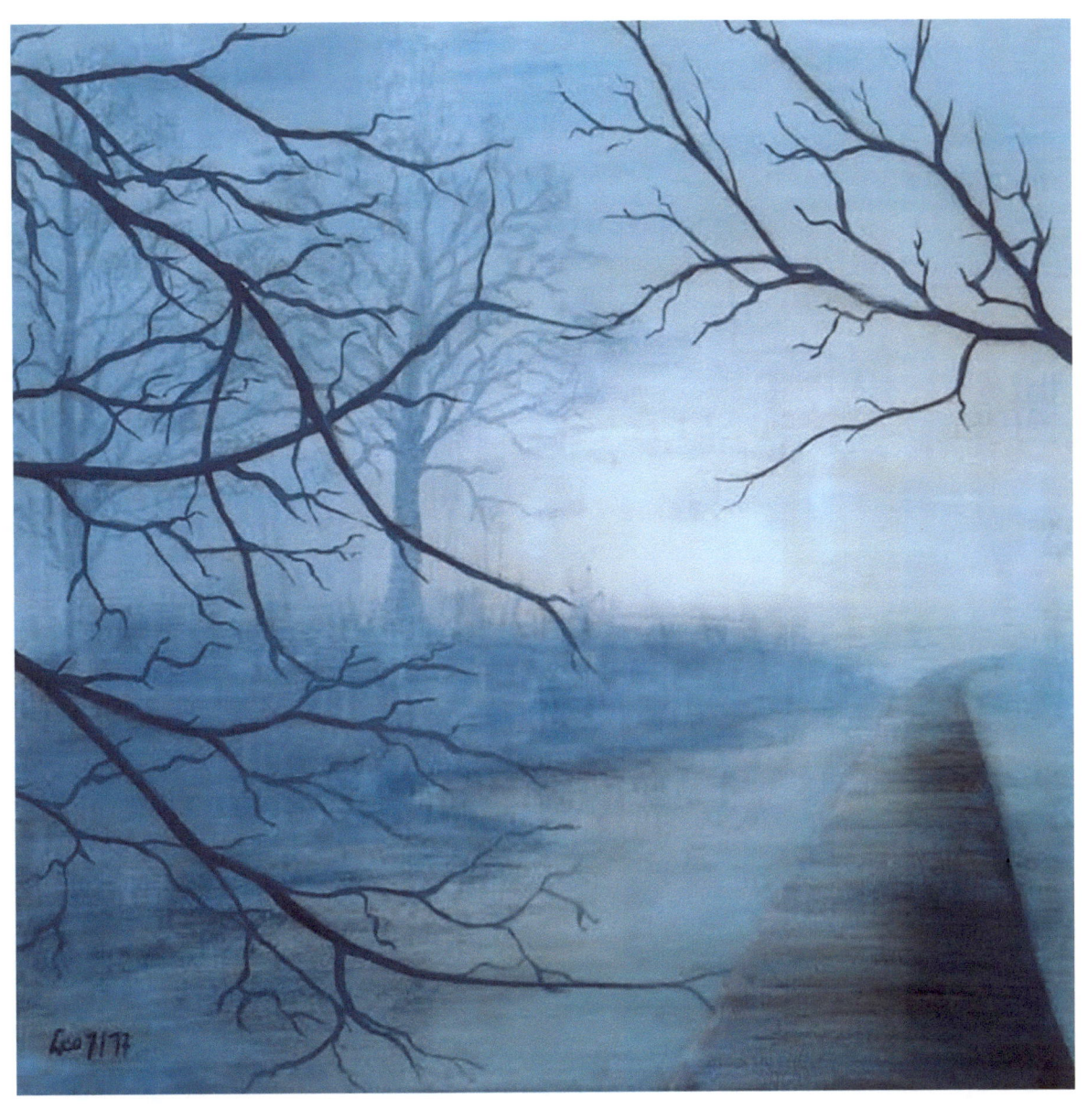

- Moorwiesen -

40x40 cm – 2017 - Acryl auf Leinwand

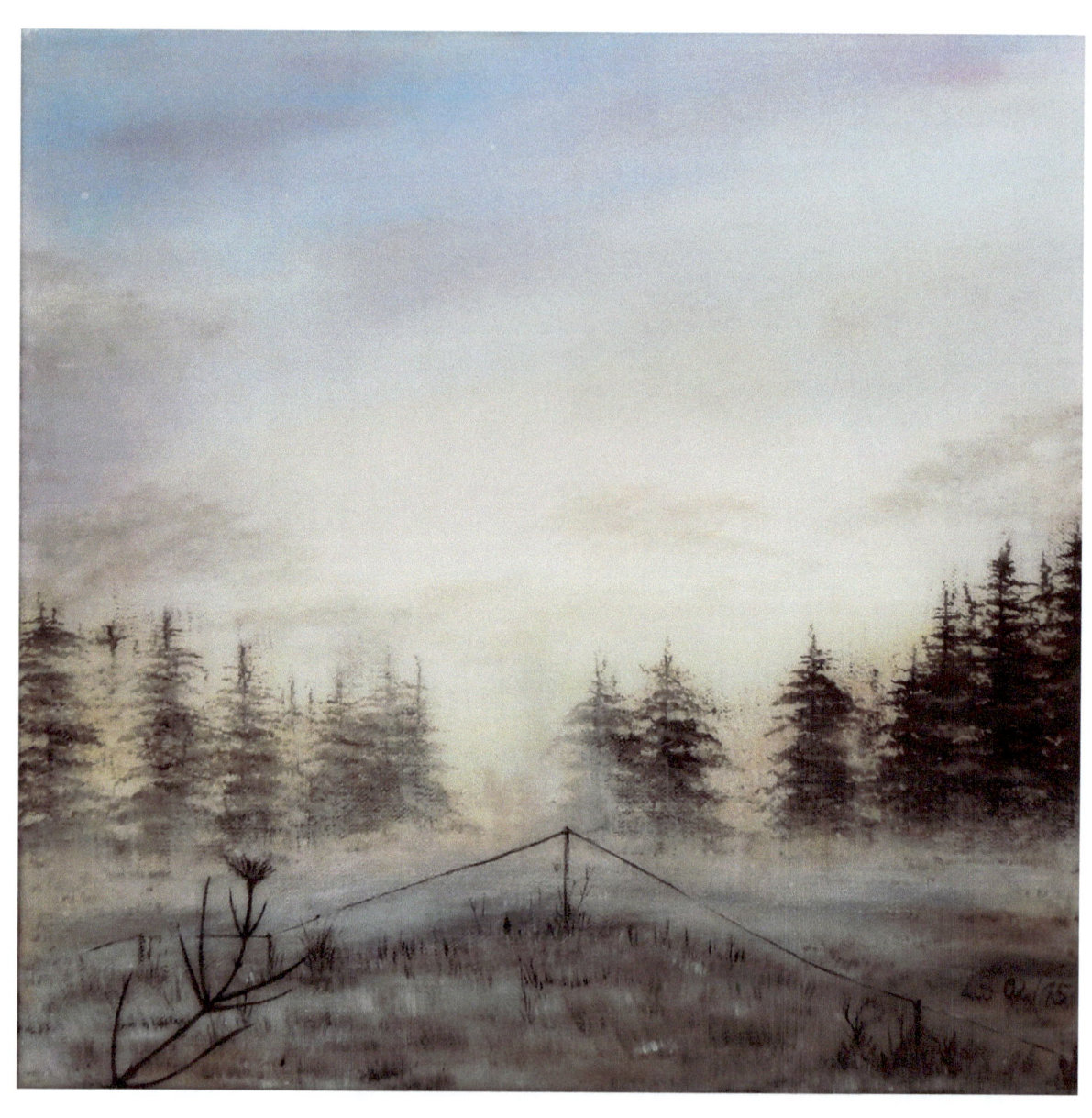

- Im Morgengrau -

40x40 cm – 2015 - Acryl auf Leinwand

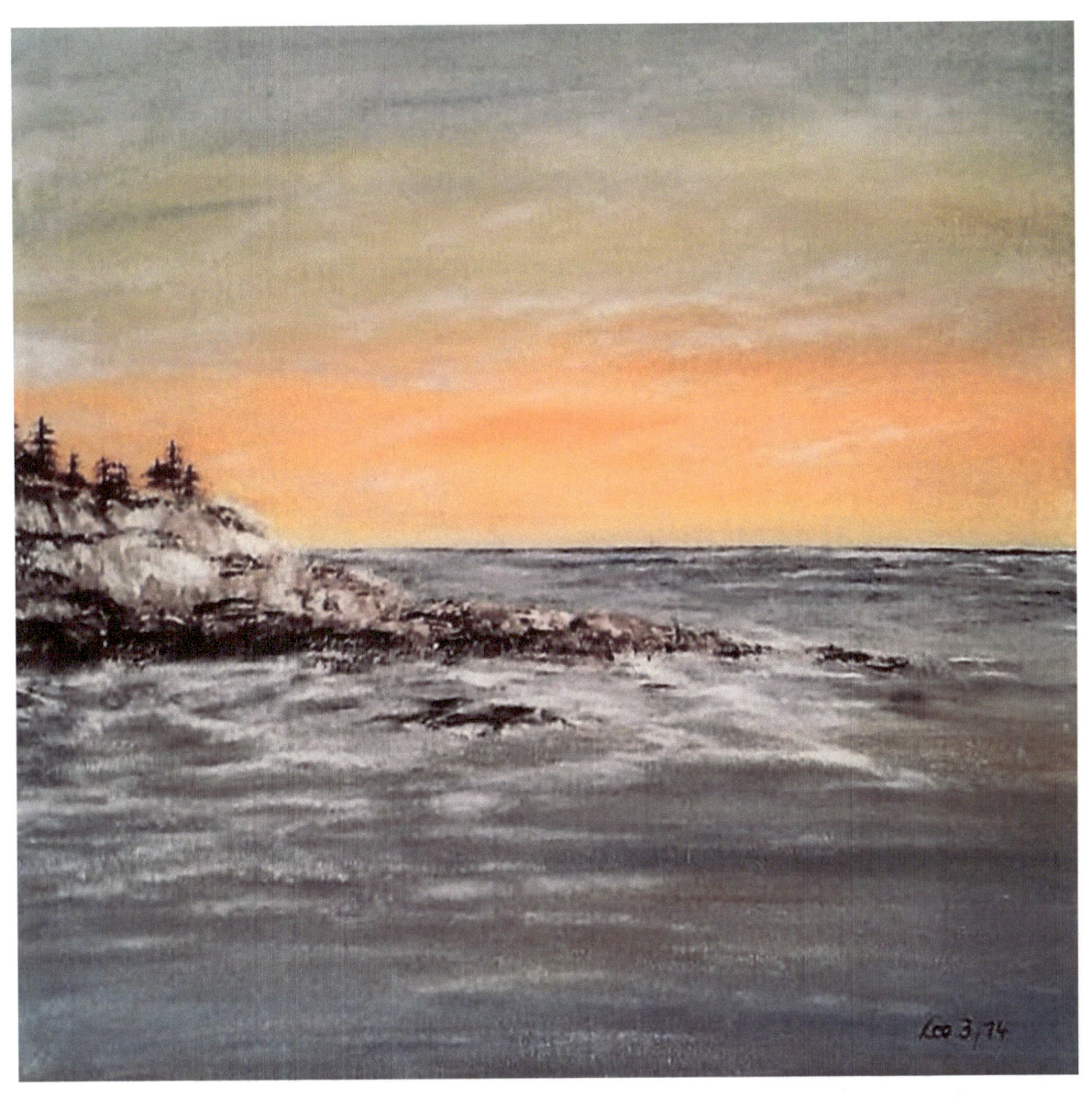

- Am Meer -

40x40 cm – 2014 - Acryl auf Leinwand

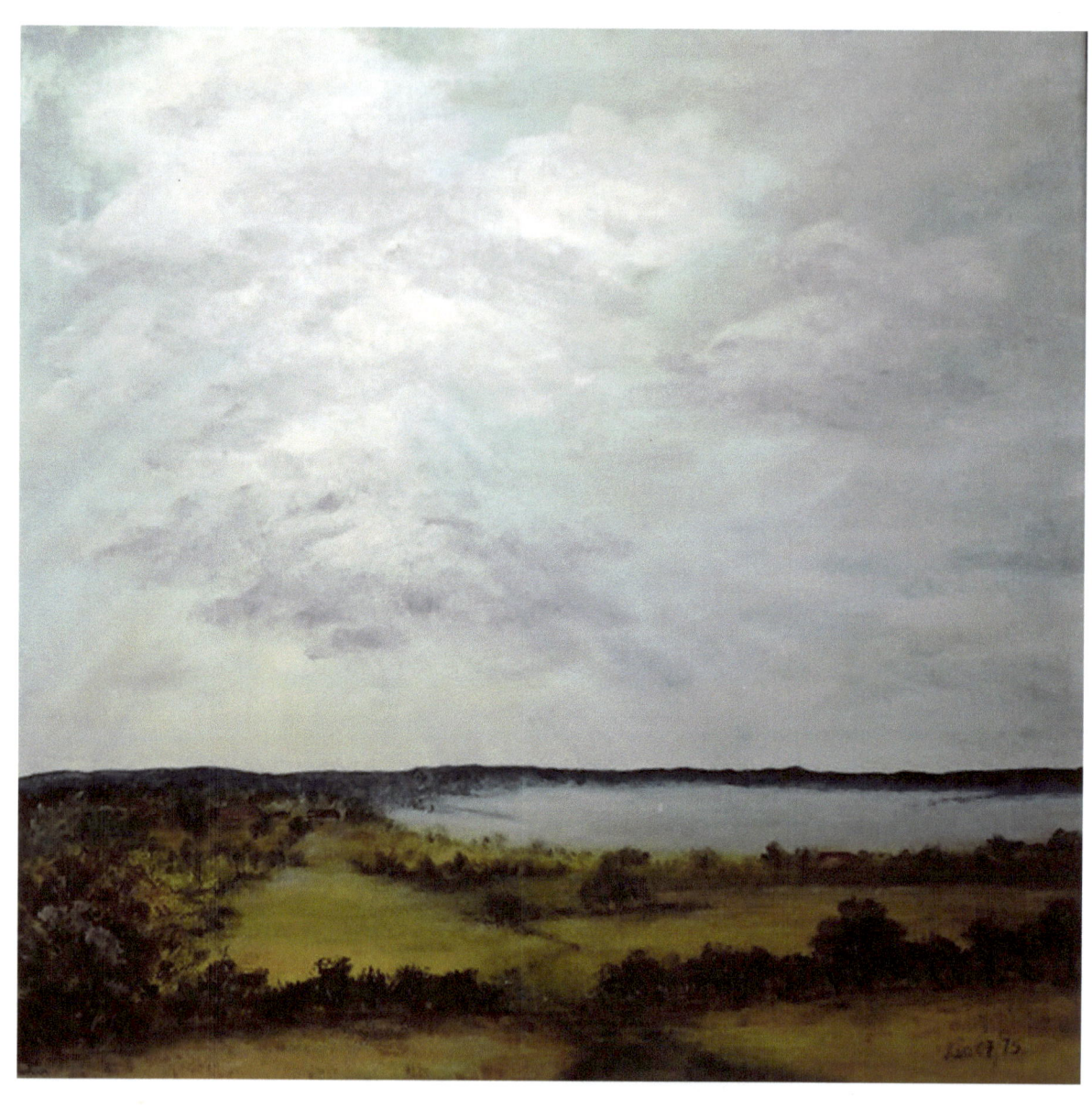

- Sommergewitter -

40x40 cm – 2015 - Acryl auf Leinwand

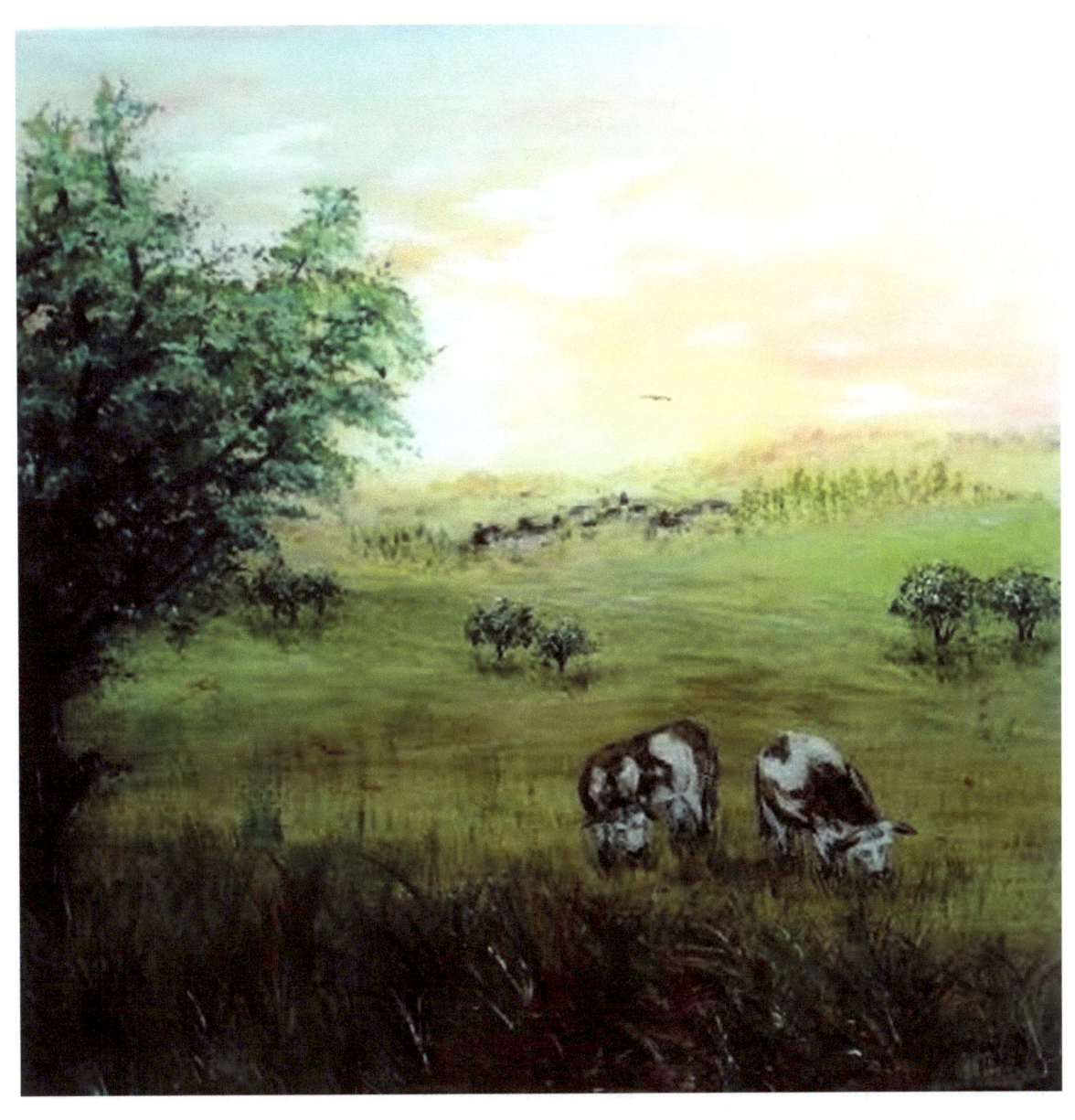

- Nicht einsam -

40x40 cm – 2016 - Acryl auf Leinwand

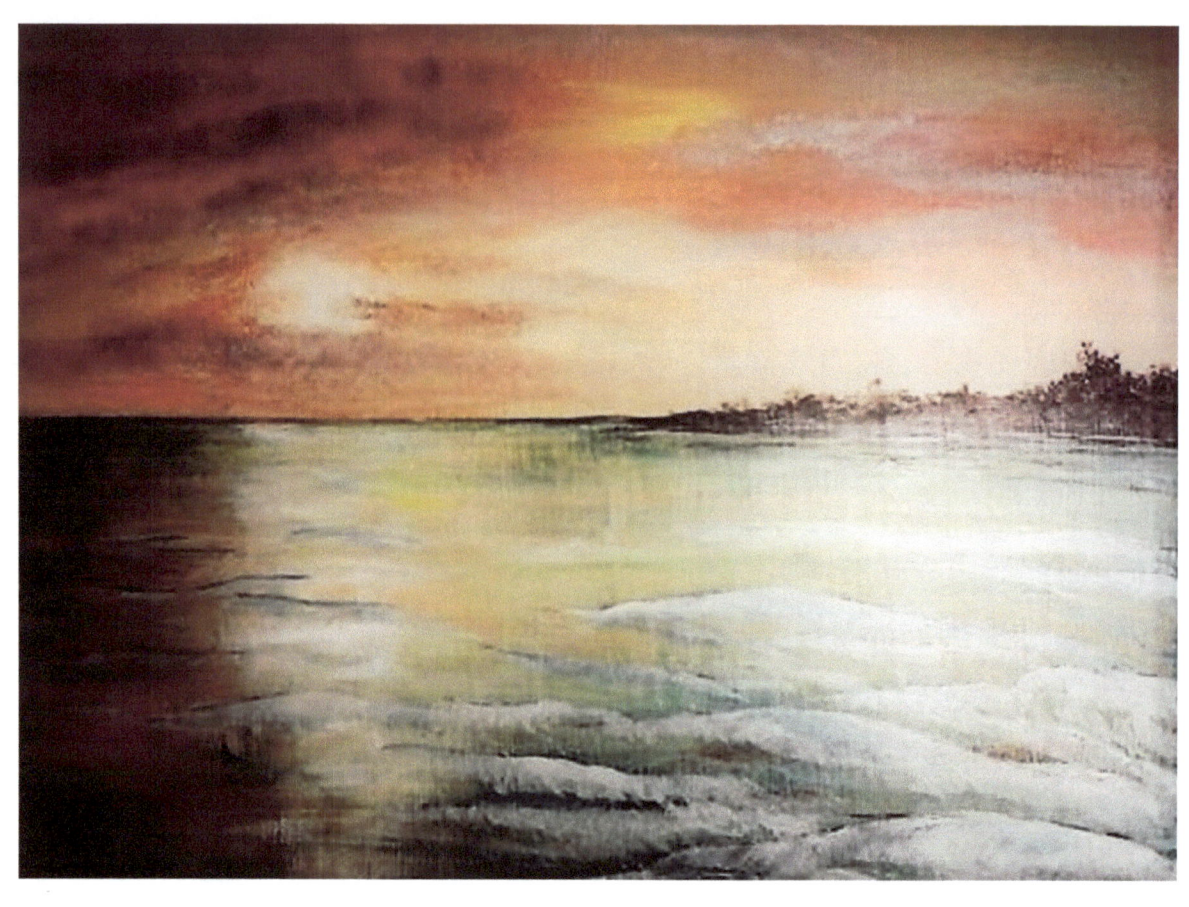

- Eingefroren -

30x30 cm – 2012 - Acryl auf Leinwand strukturiert

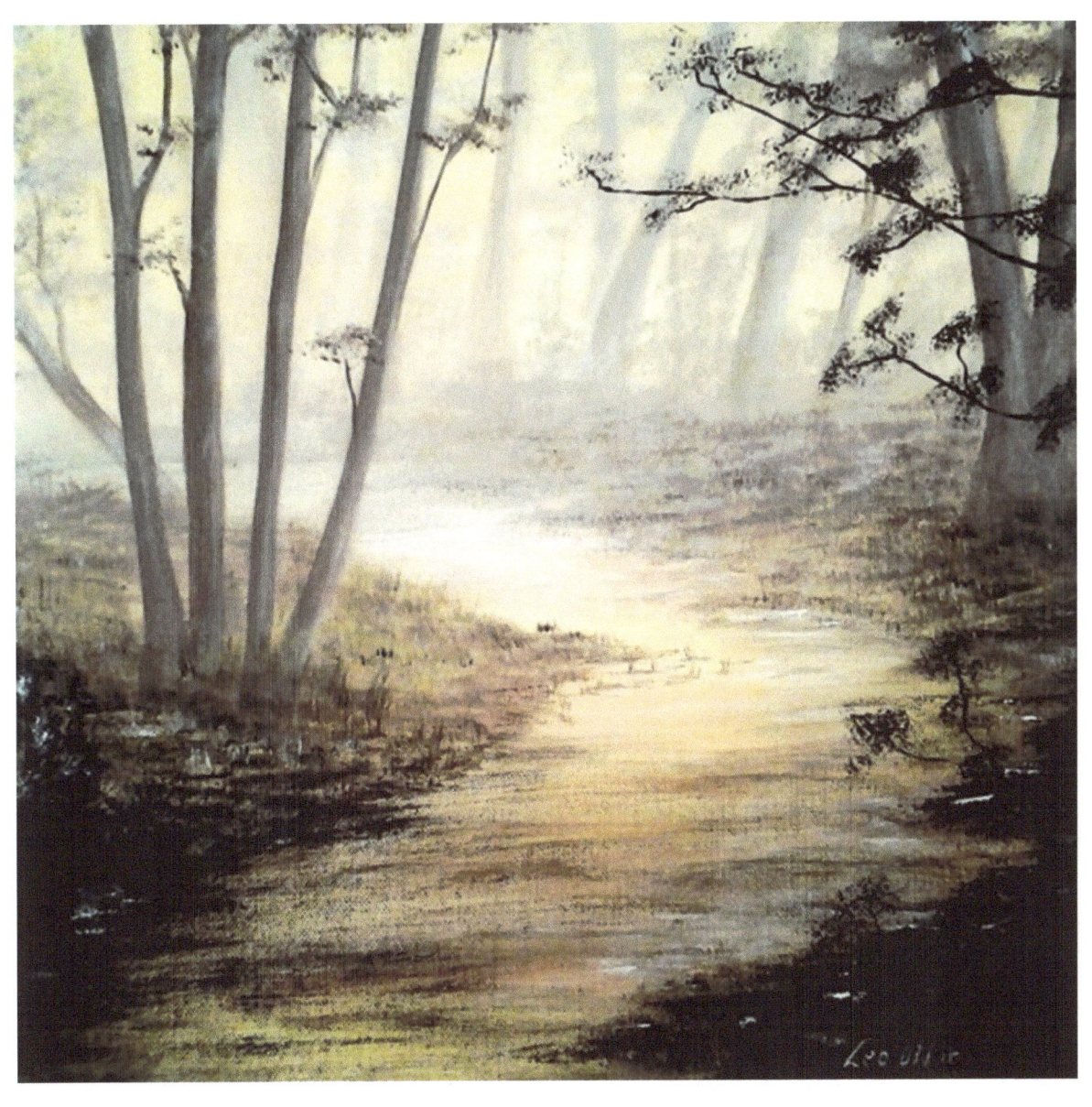

- Seelenmassage -

40x40 cm – 2014 - Acryl auf Leinwand

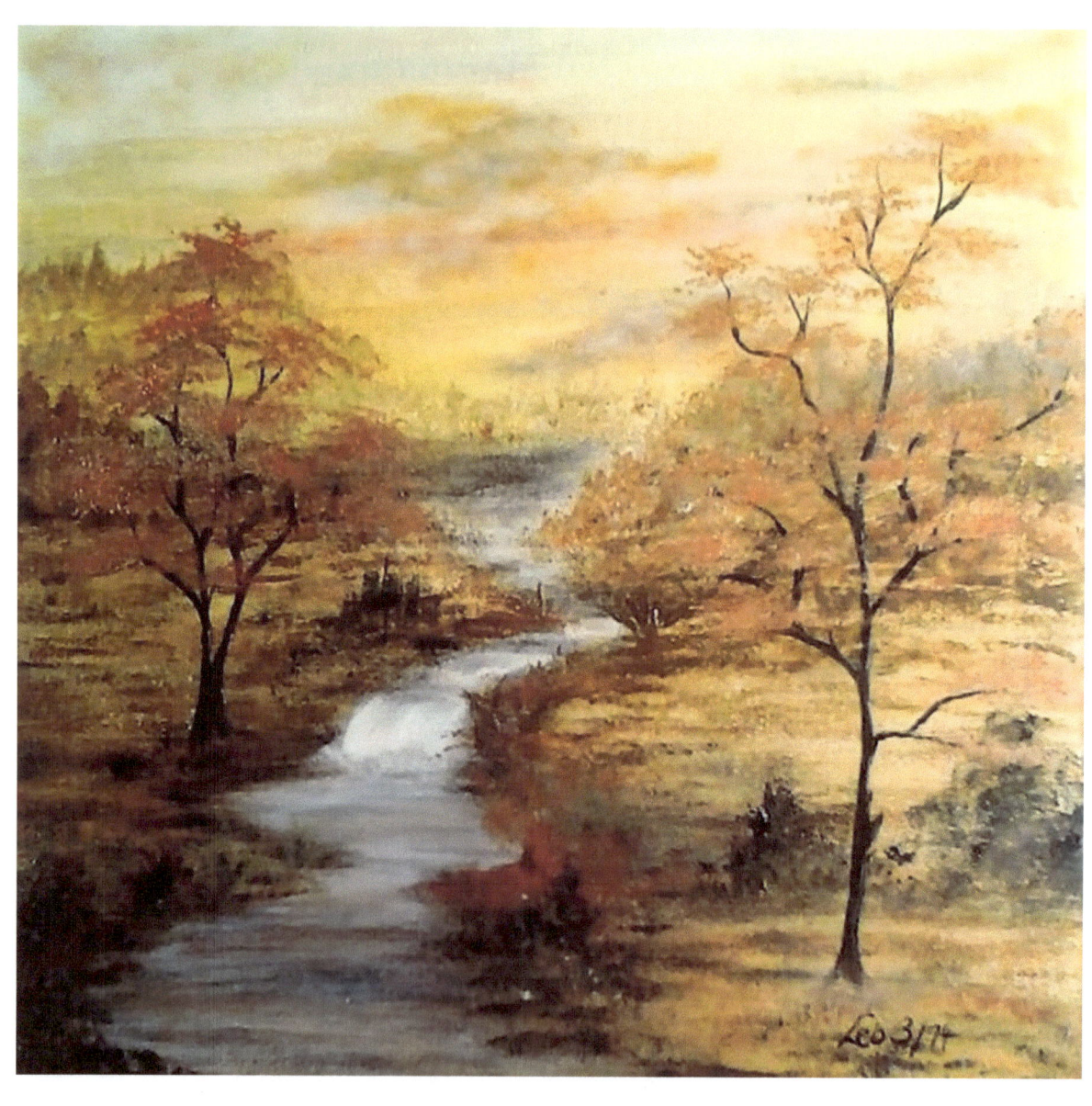

– Barnim –

30x30 cm – 2014 - Acryl auf Leinwand

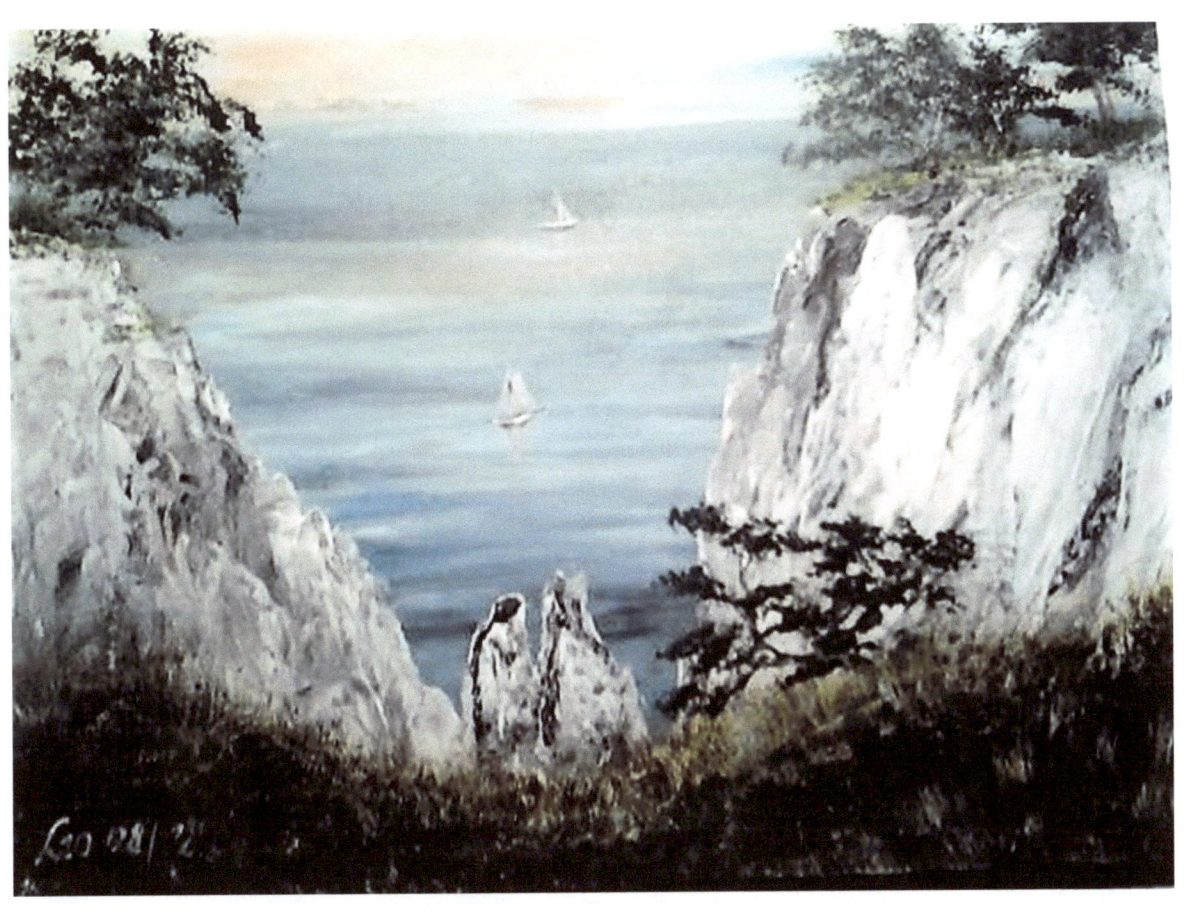

- Rügen -

30x30 cm – 2012 - Acryl auf Leinwand

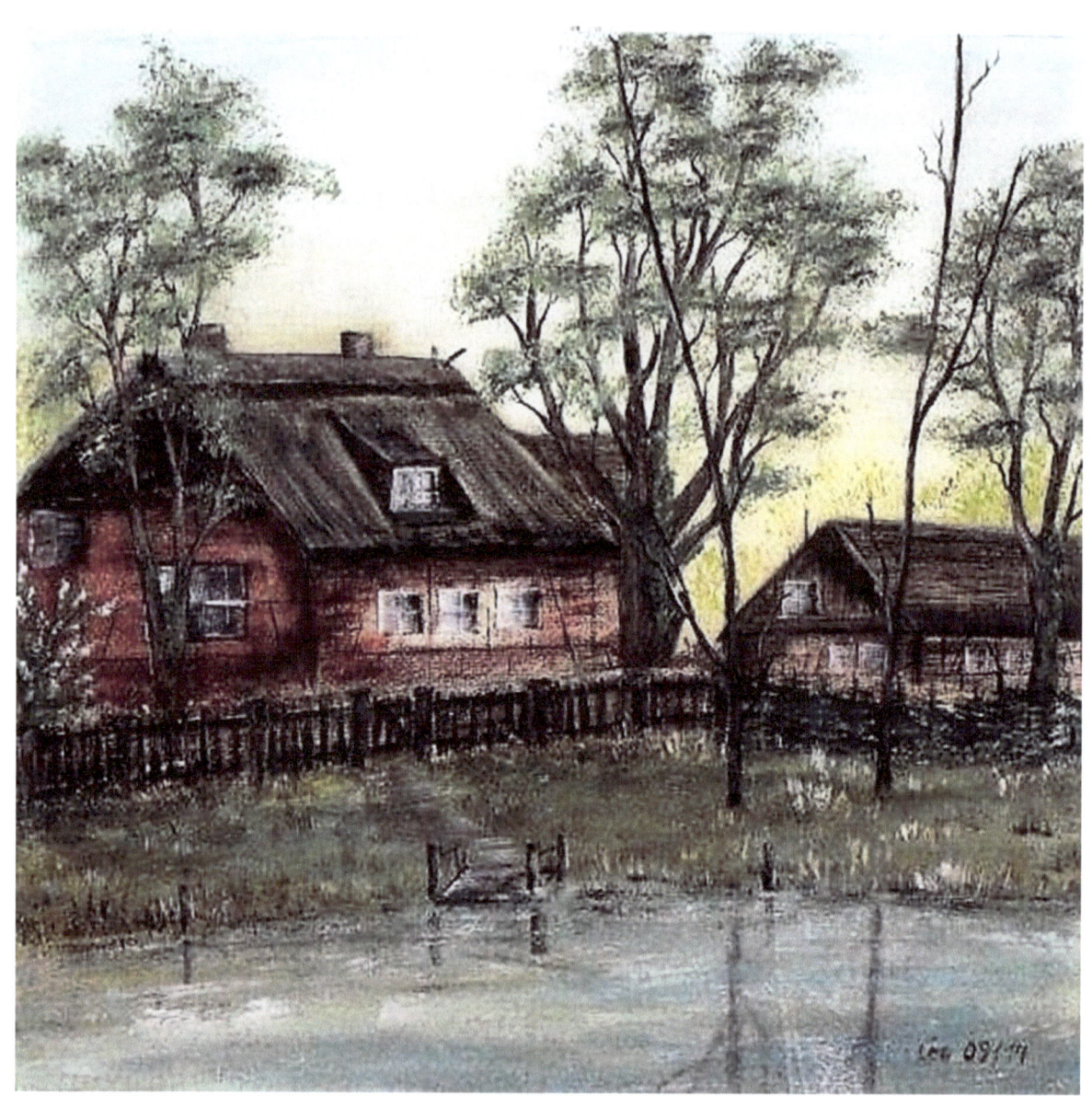

- Bauernkate -

40x40 cm – 2014 - Acryl auf Leinwand

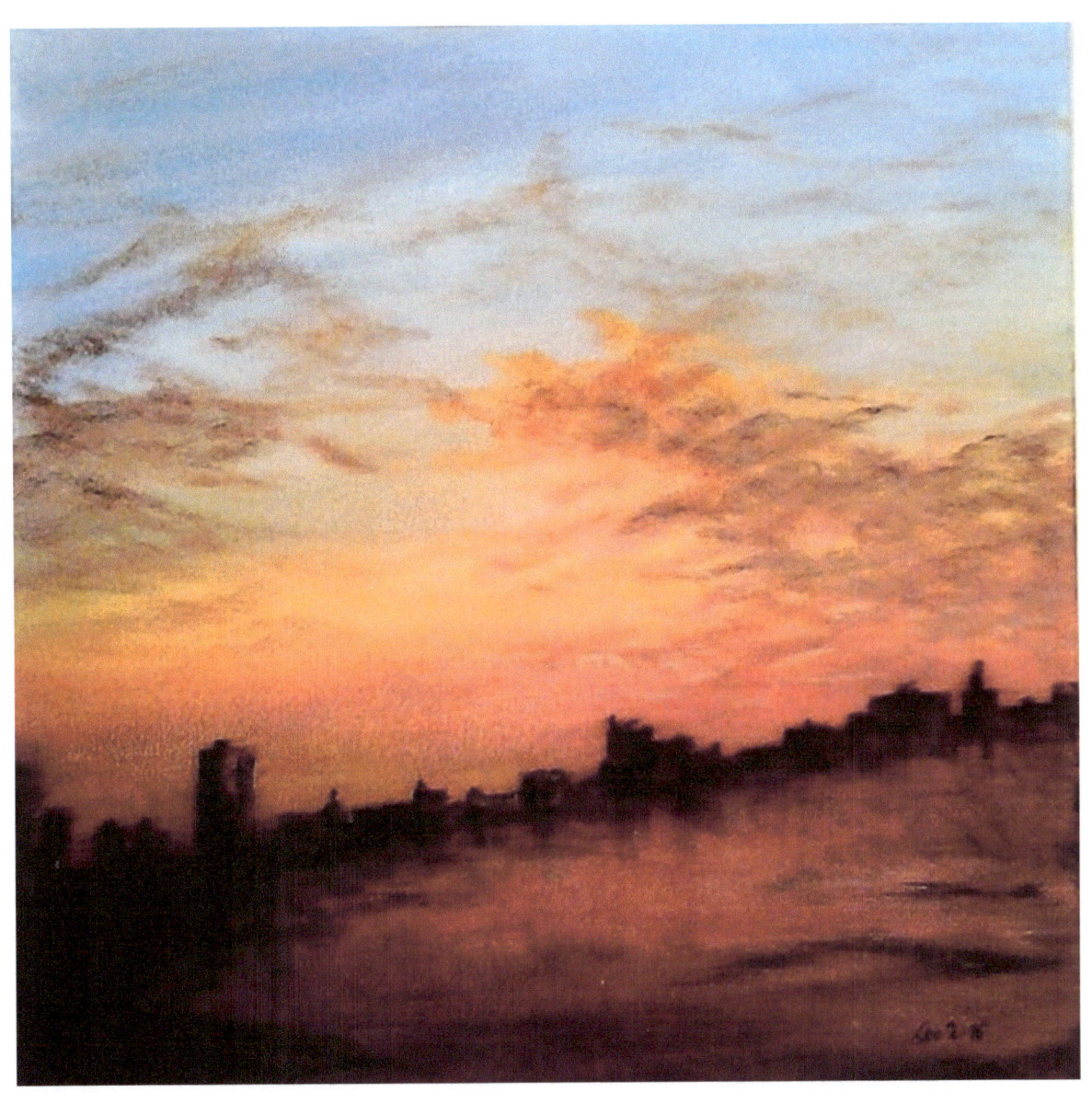

- Abend am Meer -

40x40 cm – 2016 - Acryl auf Leinwand

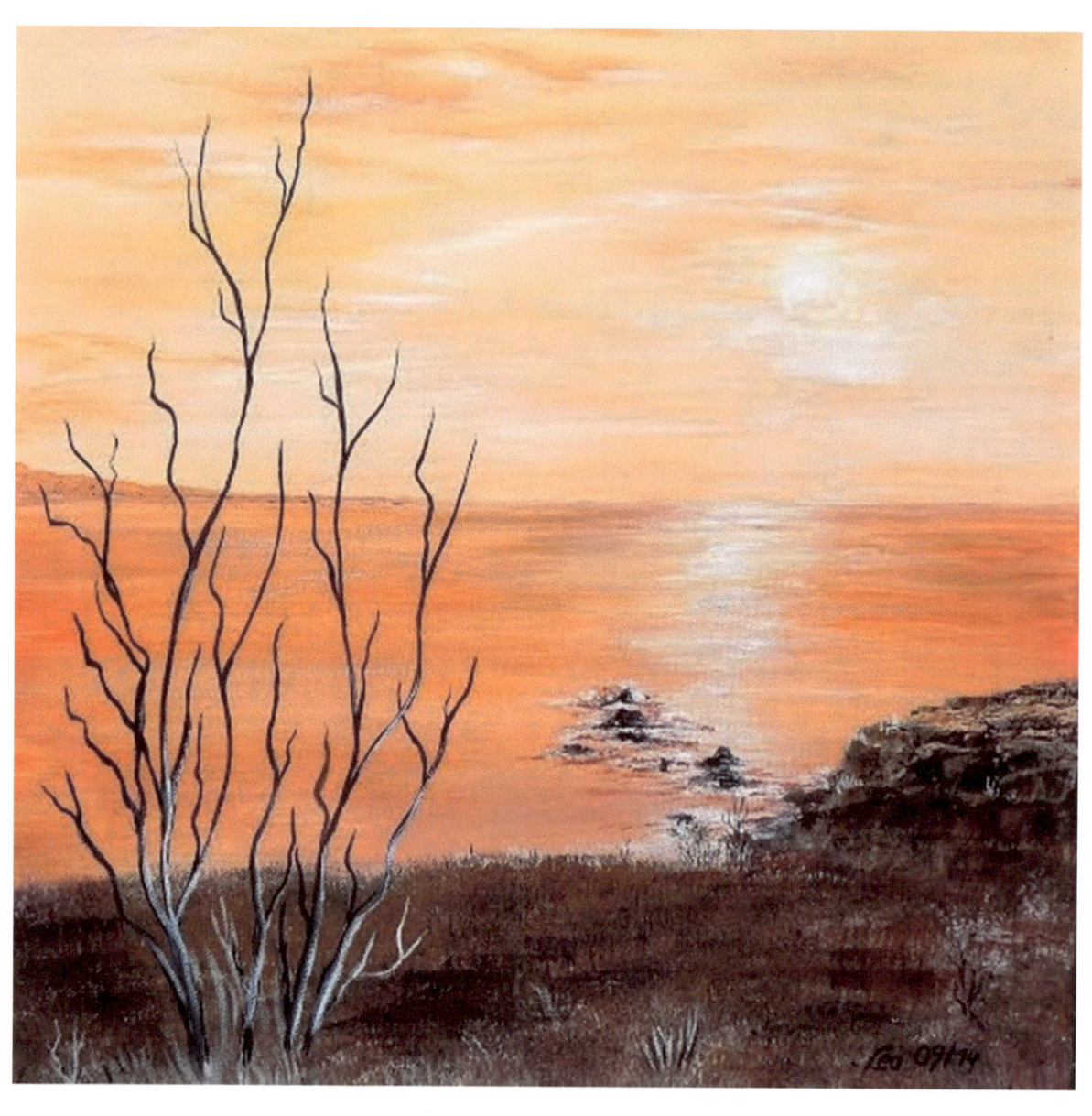

- Harmonie -

40x40 cm – 2014 - Acryl auf Leinwand

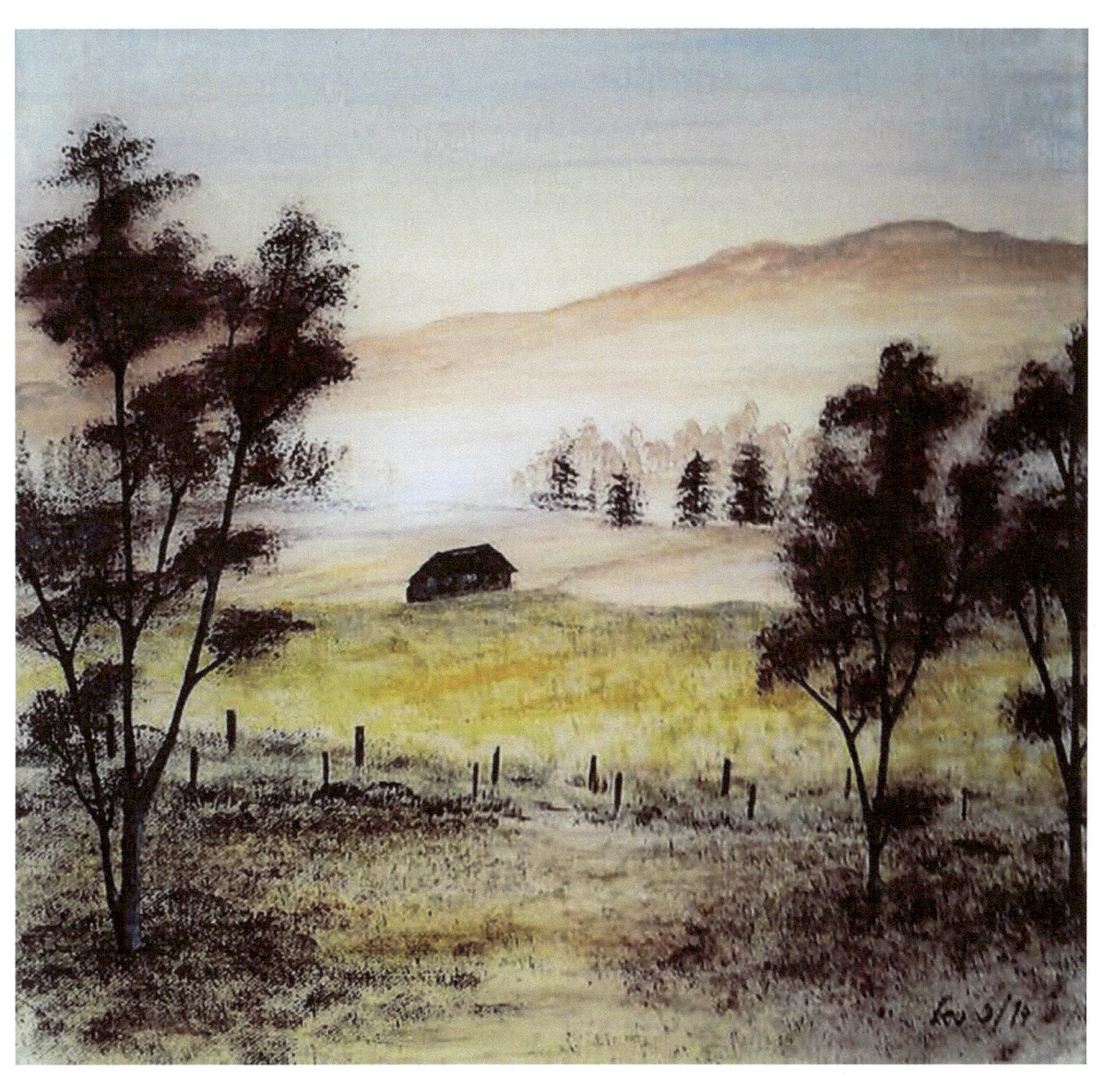

- Frühtau -

40x40 cm – 2014 - Acryl auf Leinwand

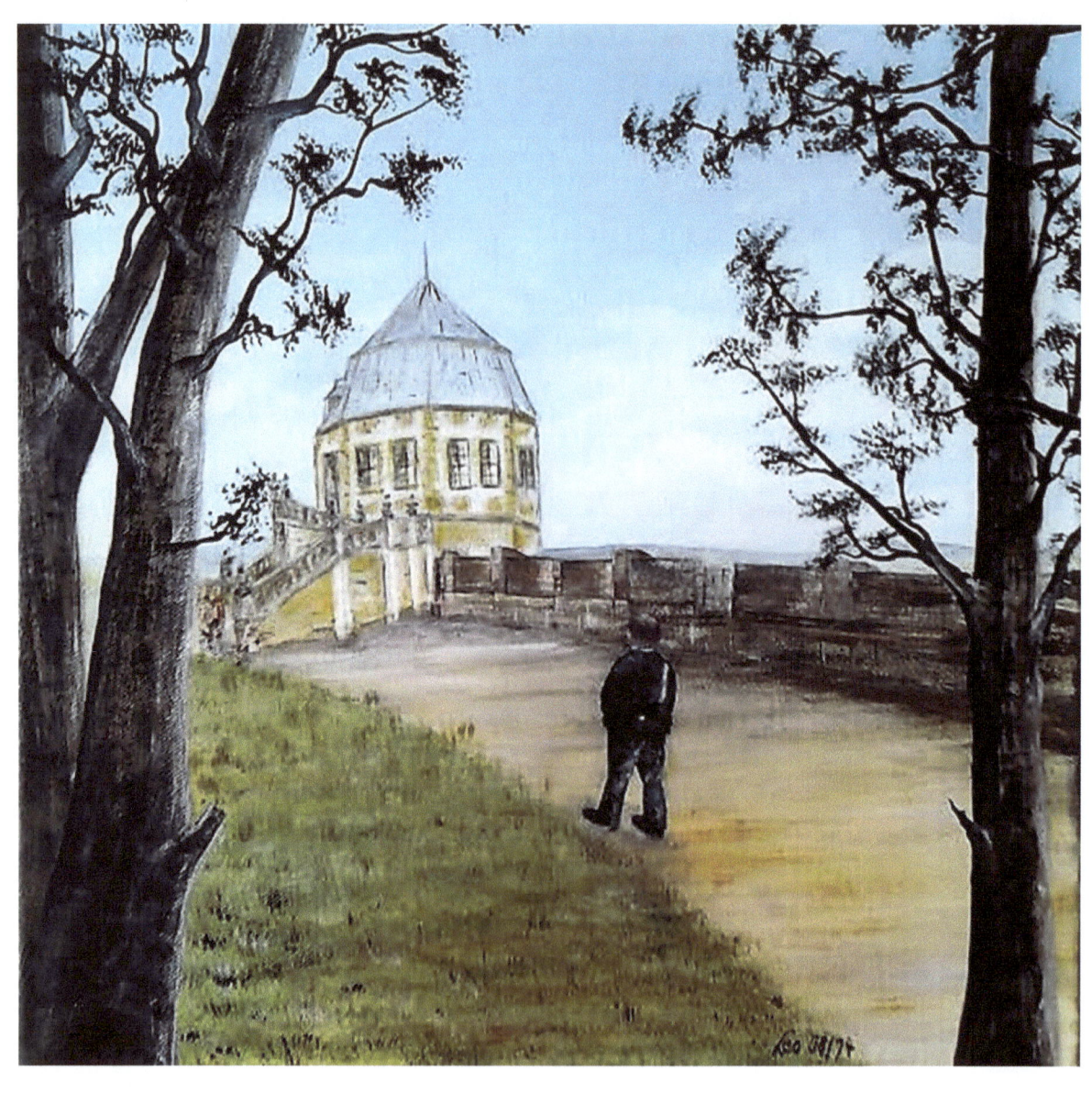

- Königstein -

40x40 cm – 2014 -Acryl auf Leinwand

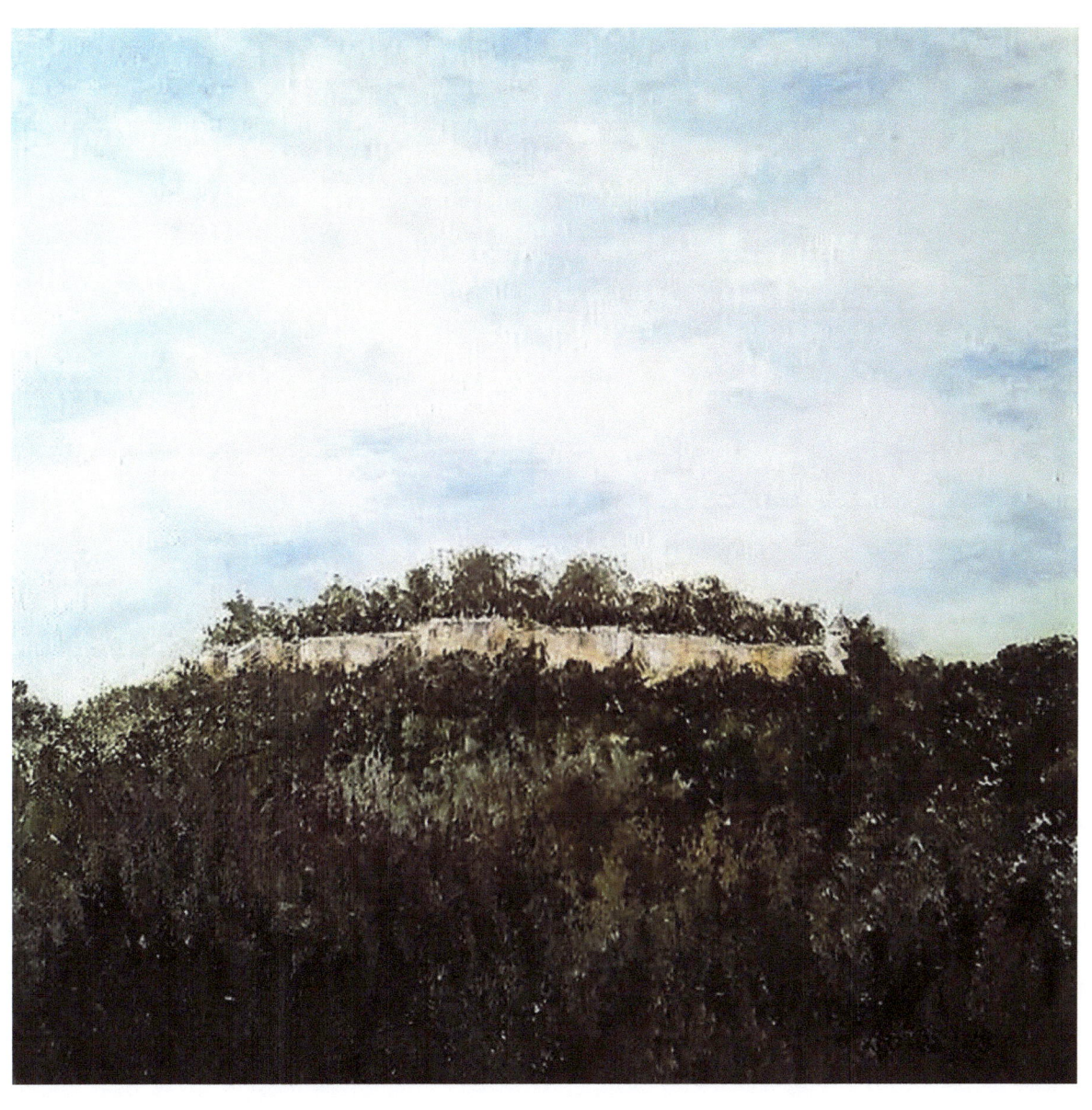

- Festungswanderung -

40x40 cm – 2014 - Acryl auf Leinwand

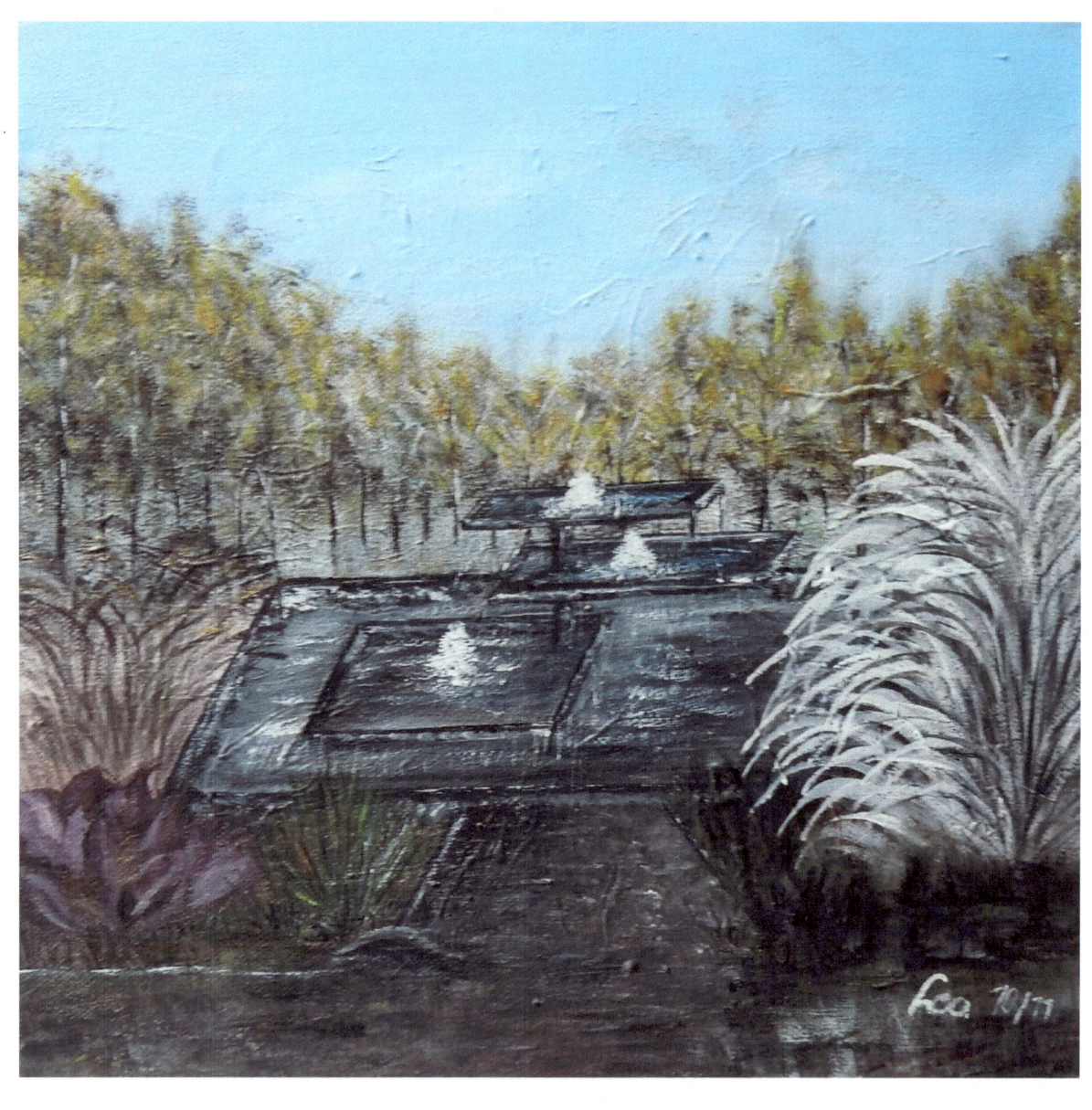

- Zauberbrunnen -

20x20 cm – 2011 - Acryl auf Leinwand

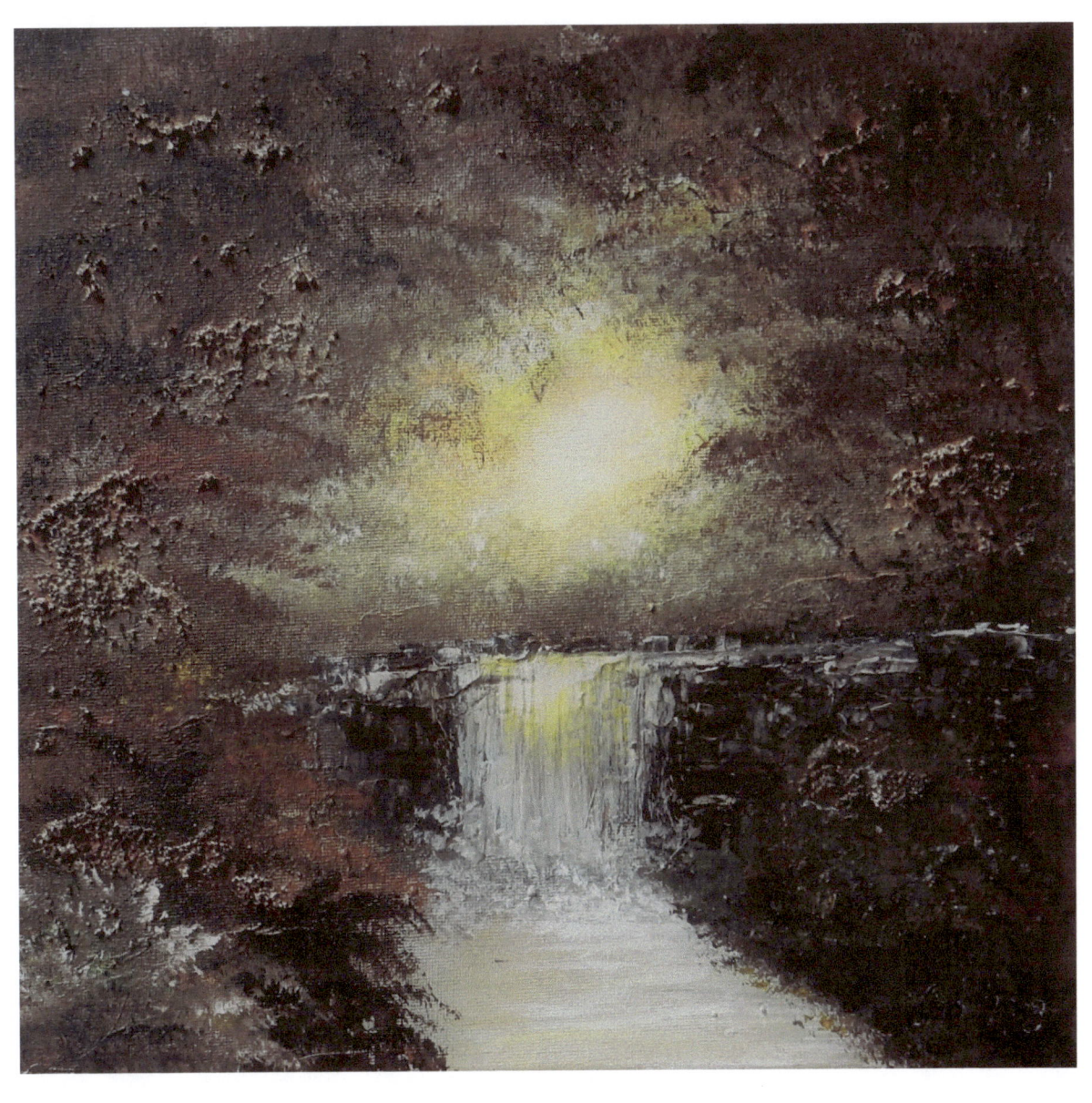

- Geheimnis -

30x30 cm – 2013 - Acryl auf Leinwand - Mischtechnik -Quarzsand

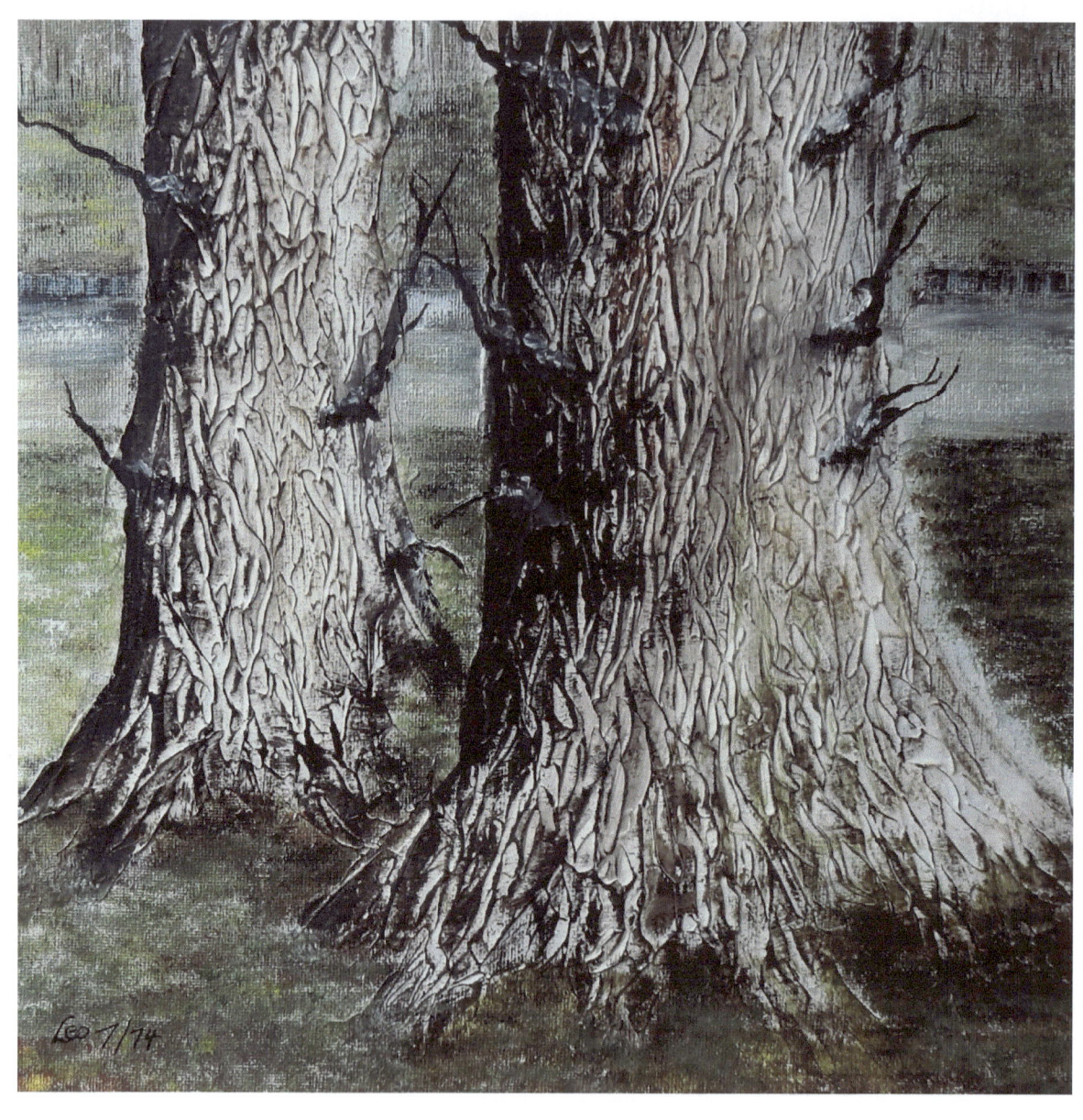

- Alt wie ein Baum -

30x30 cm – 2014 - Acryl auf Leinwand-Mischtechnik - Modelliermasse

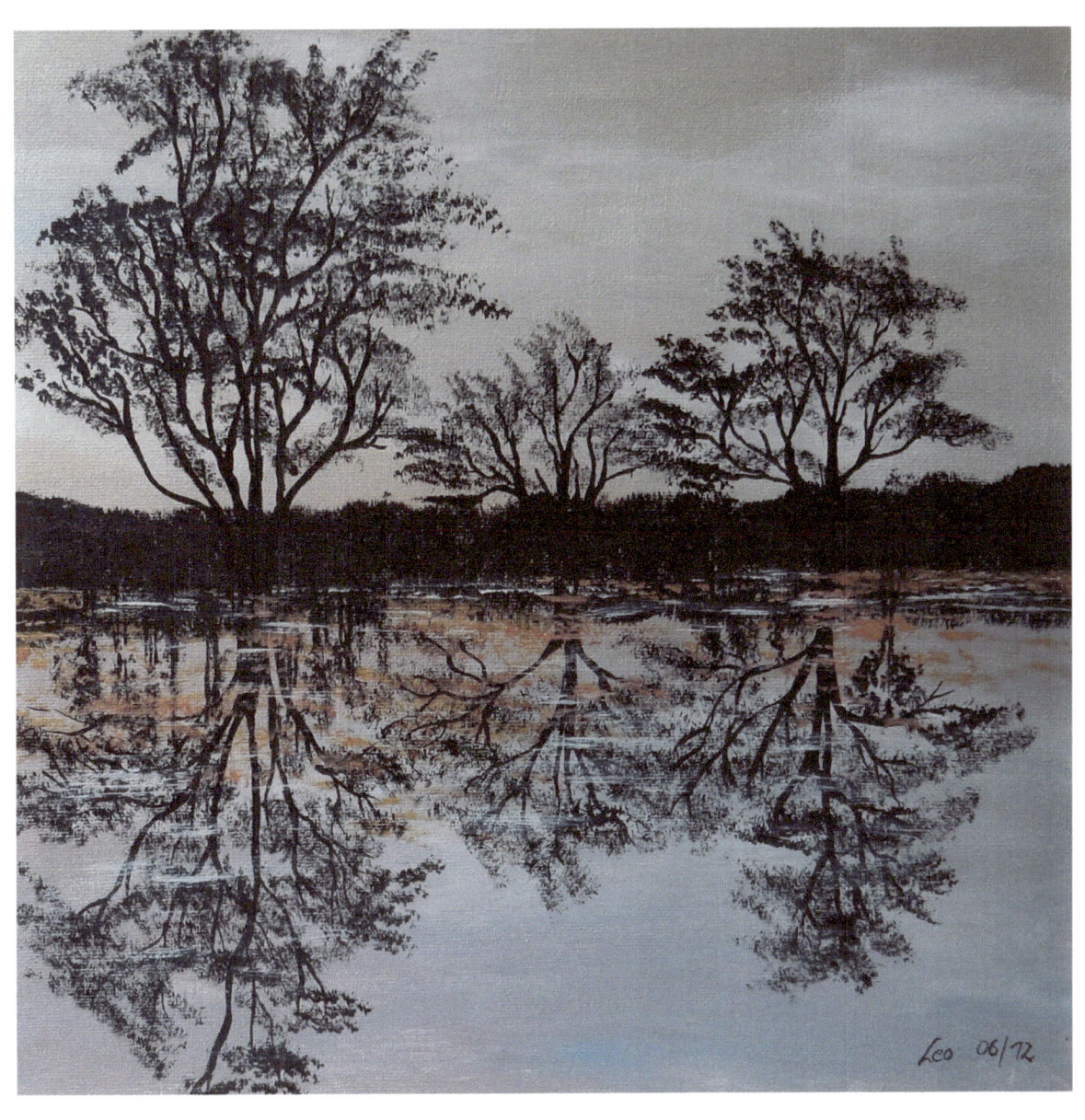

- Spiegel -

30x30 cm – 2012 - Acryl auf Leinwand

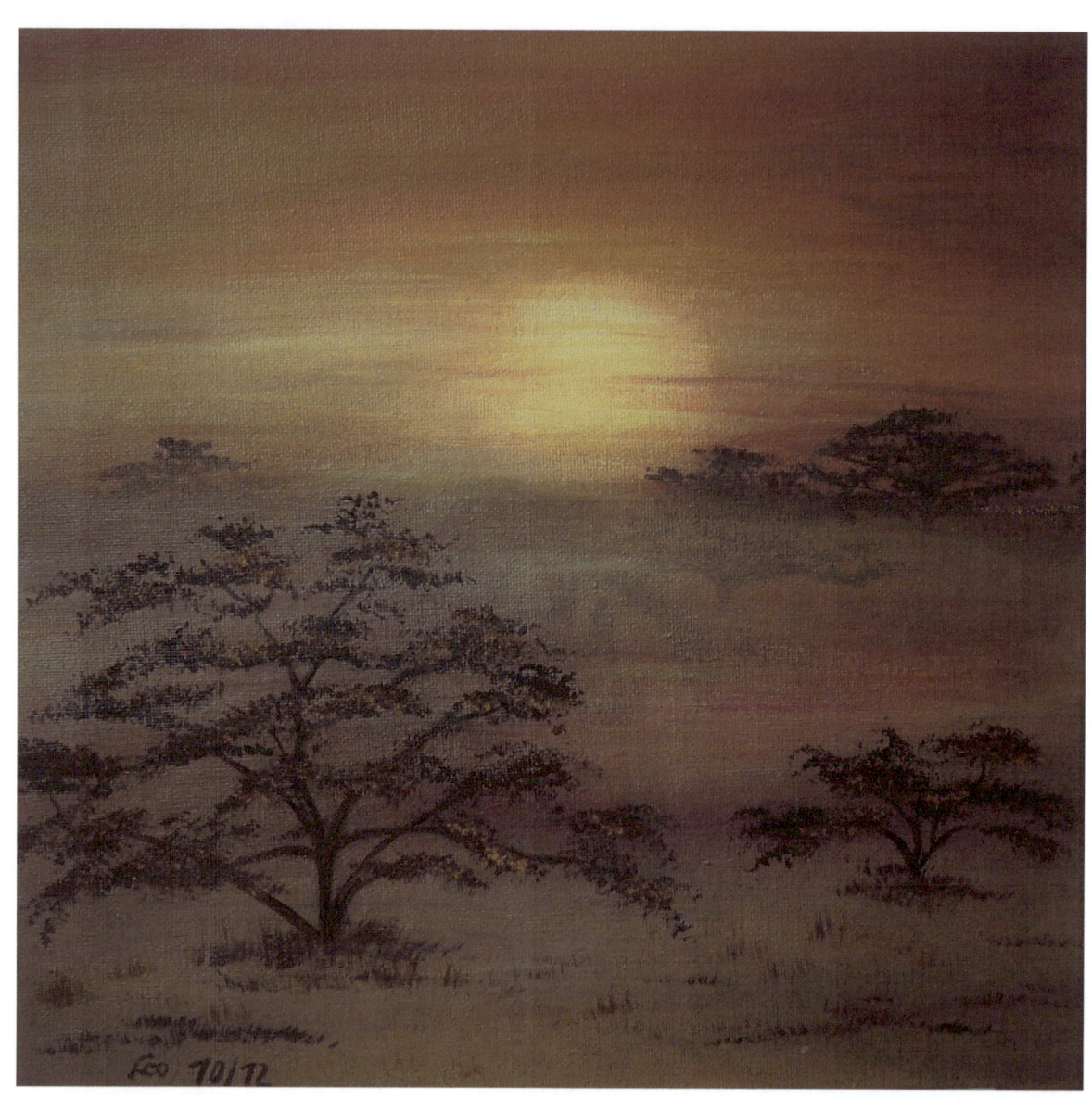

- Wüste -

30x30 cm – 2012 - Acryl auf Leinwand

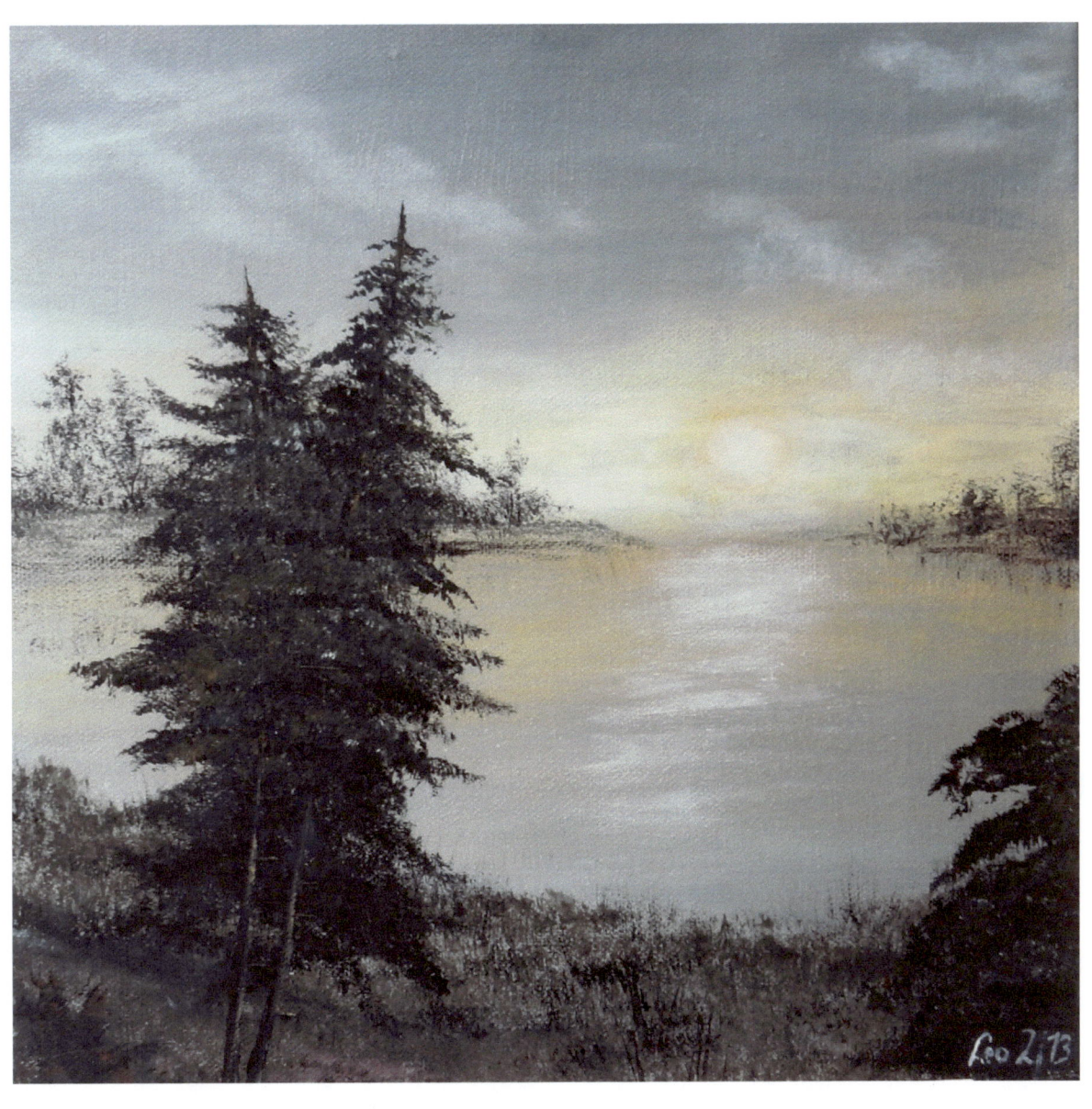

- Romantik -

30x30 cm – 2013 - Acryl auf Leinwand

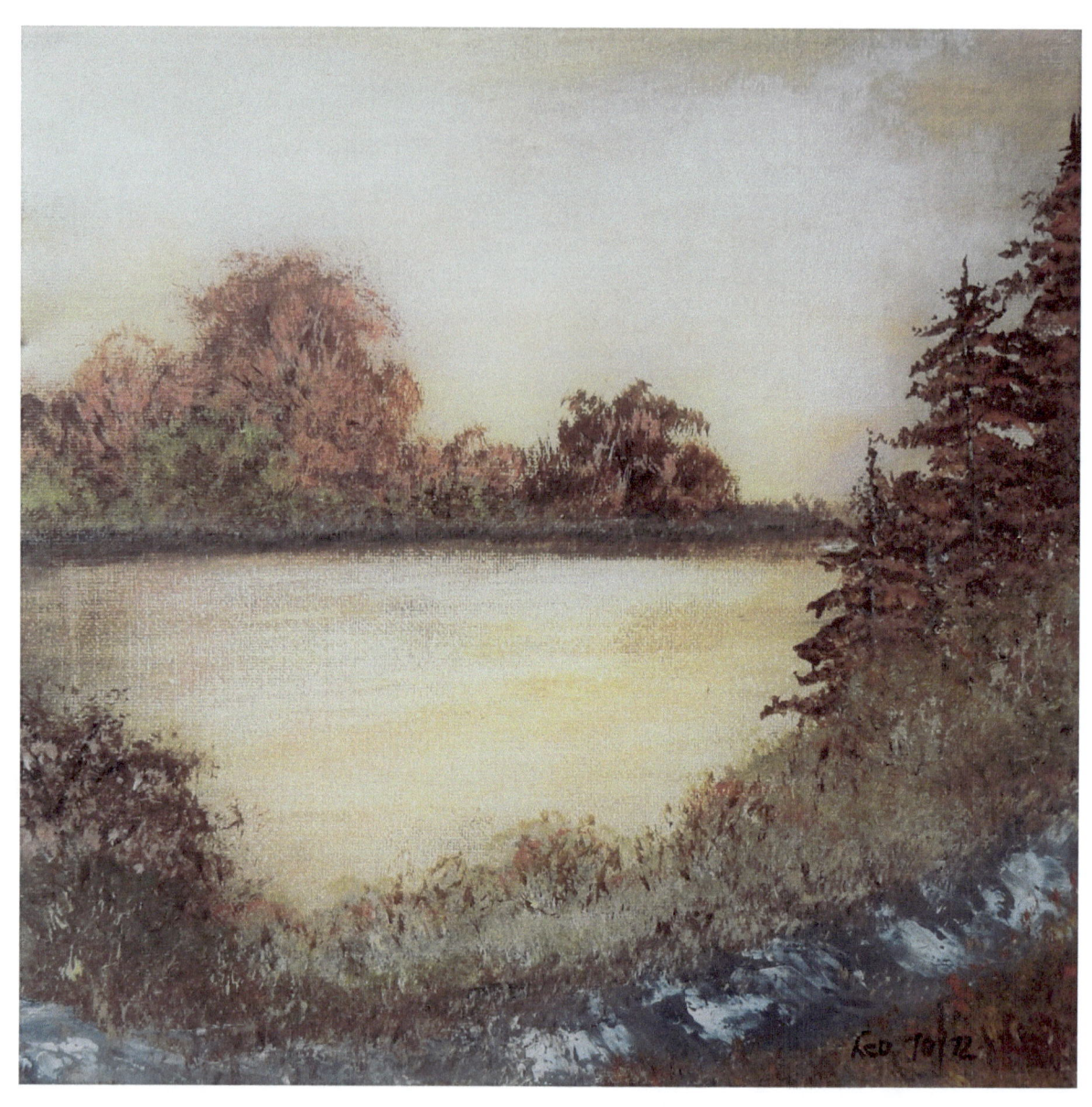

- Weg am Fluss -

30x30 cm – 2012 - Acryl auf Leinwand

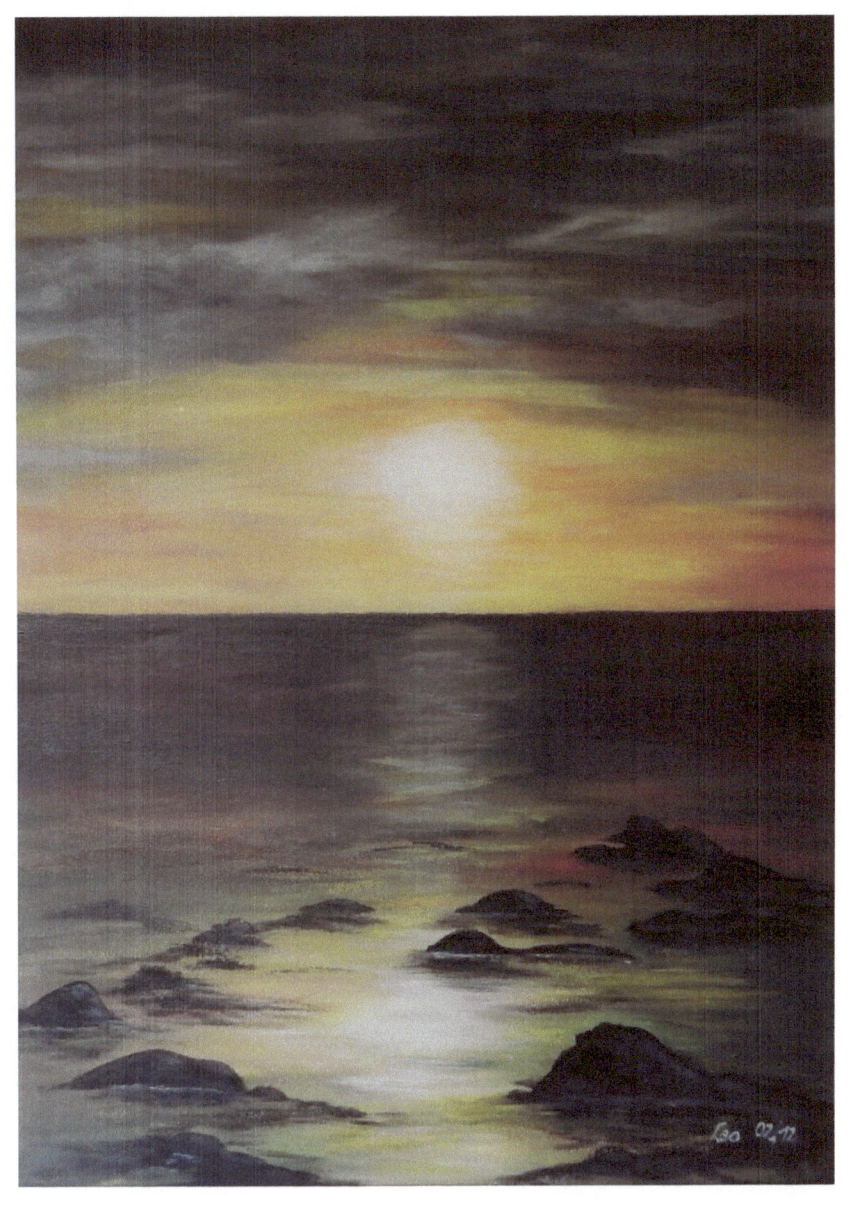

- Träumerei am Meer -

80x50 cm – 2012 - Acryl auf Leinwand

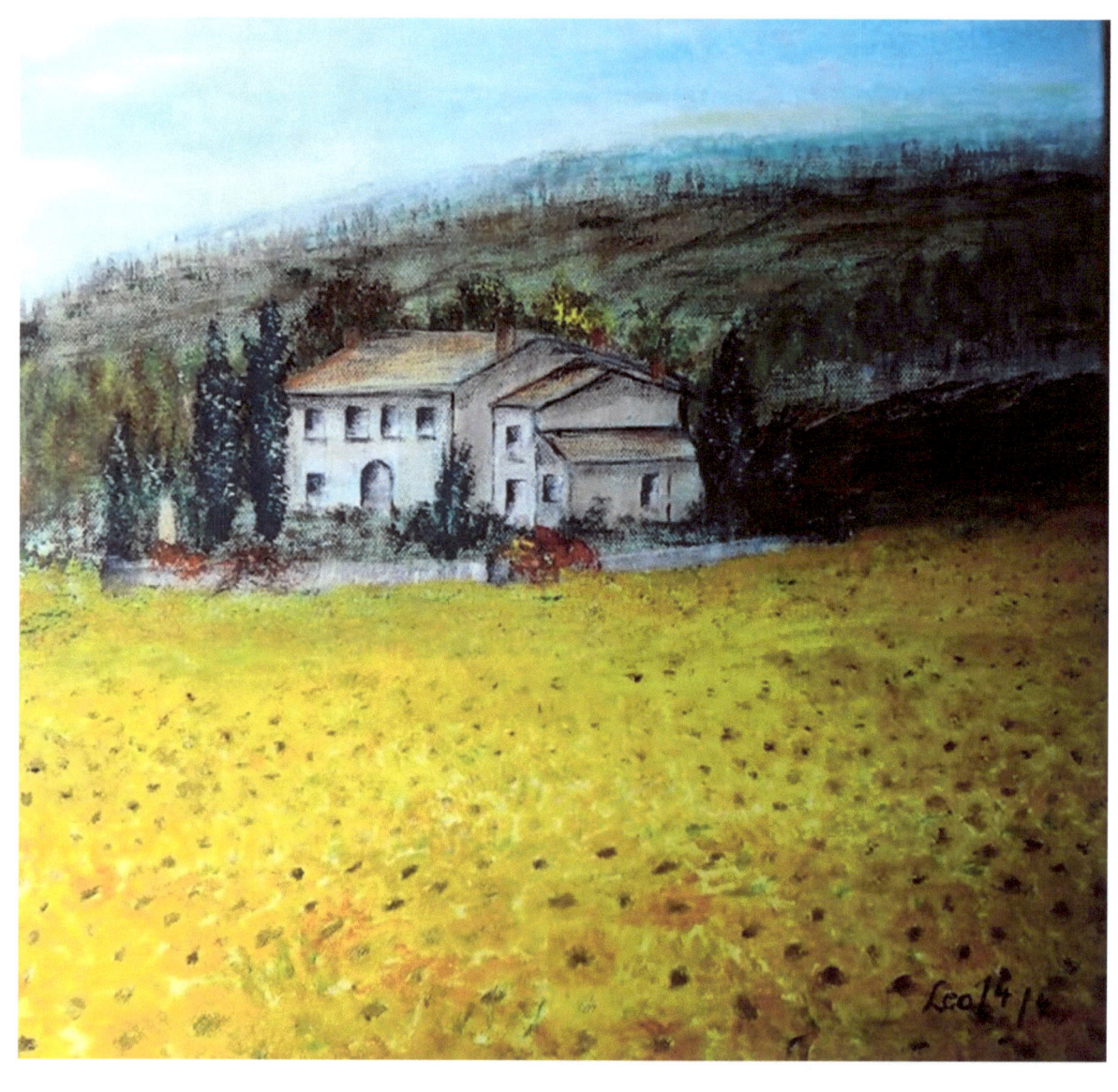

- Toskana -

40x40 cm – 2014 - Acryl auf Leinwand

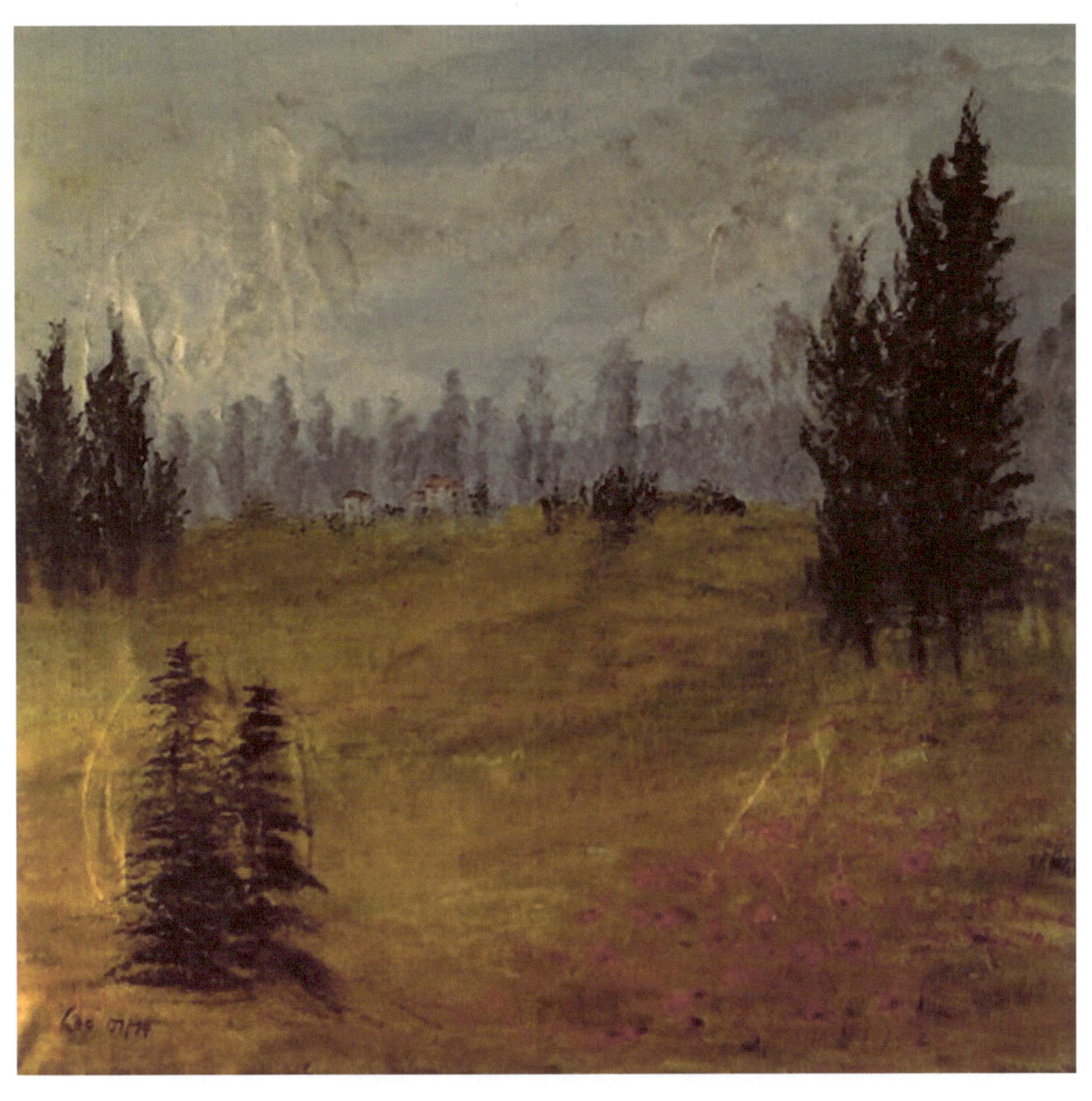

- Ferien in den Bergen -

40x40 cm – 2014 - Acryl auf Leinwand-Mischtechnik- gespachtelt

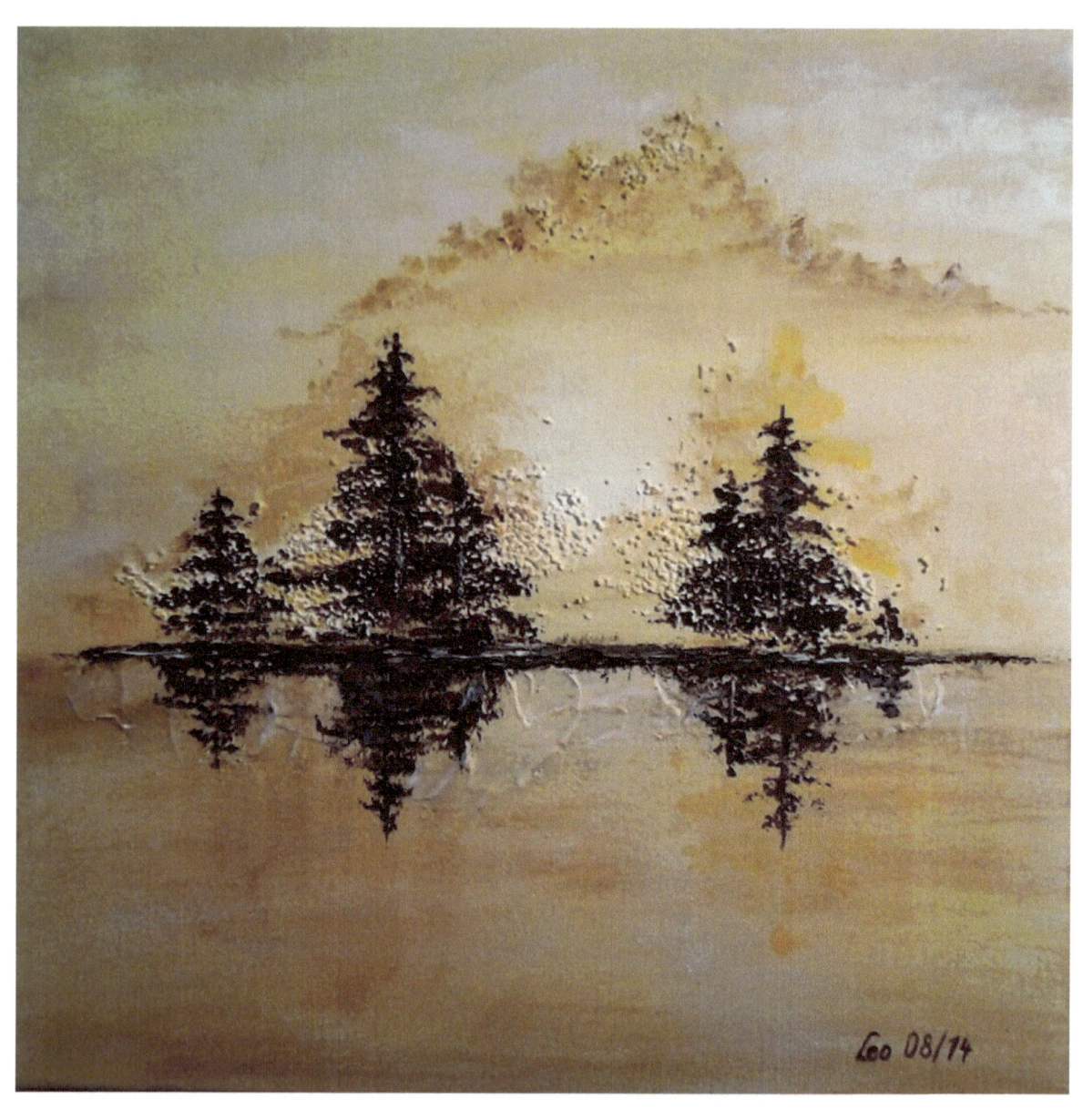

- Friedliche Idylle -

30x30 cm – 2014 - Acryl auf Leinwand-Mischtechnik-Quarzsand

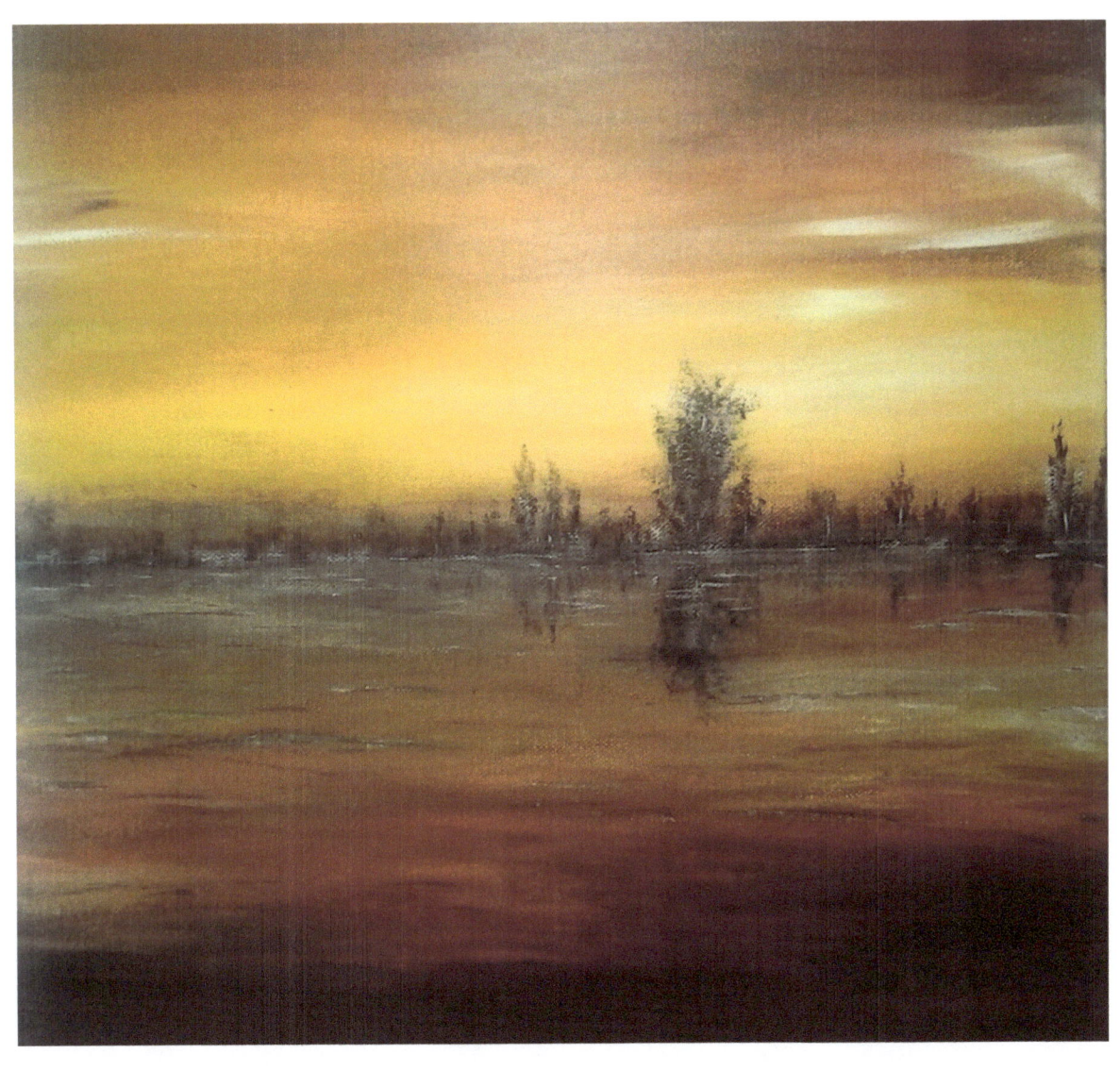

- Abendstimmung -

40x40 cm – 2014 - Acryl auf Leinwand

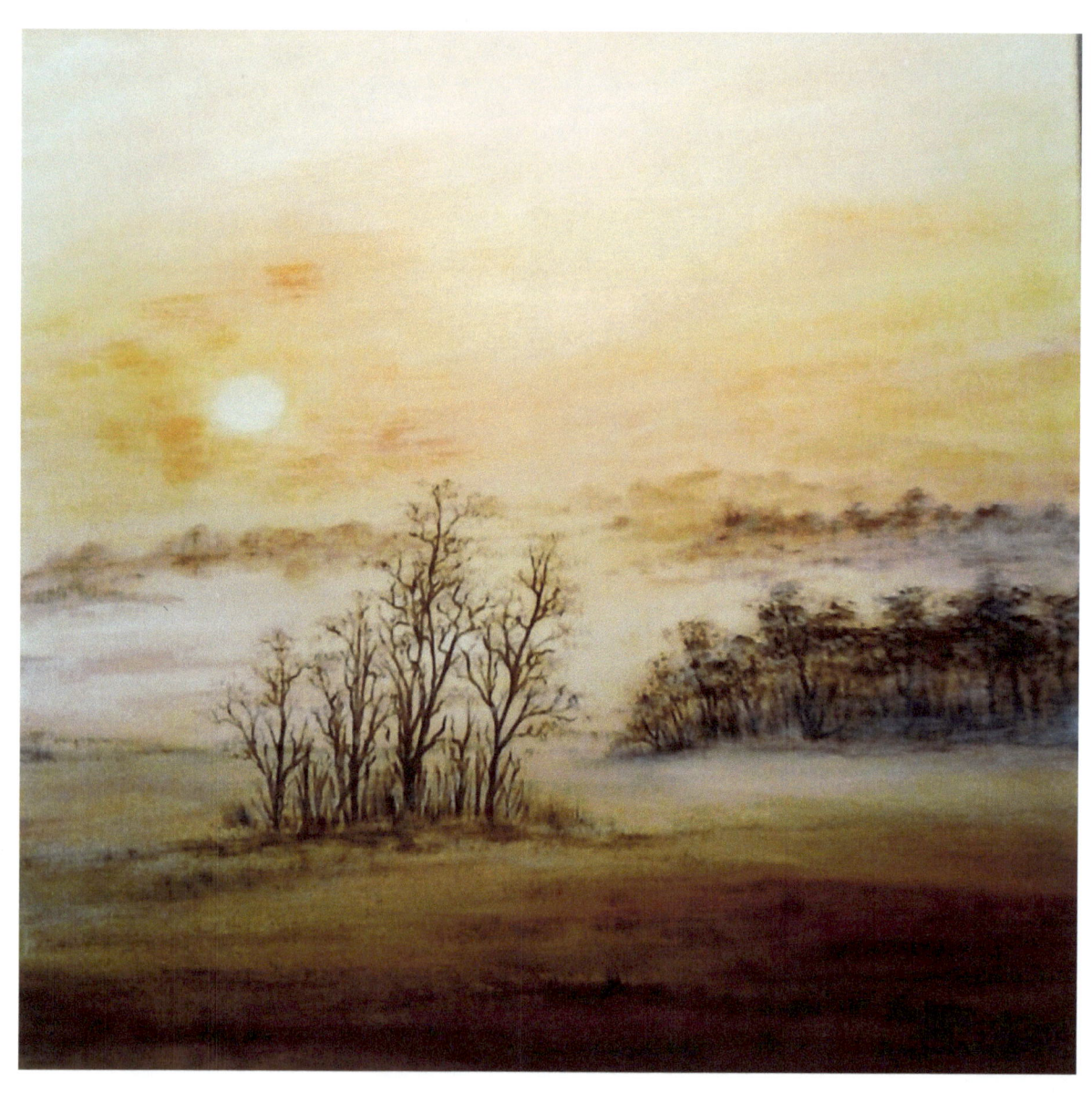

- Erwachen -

40x40 cm – 2015 - Acryl auf Leinwand

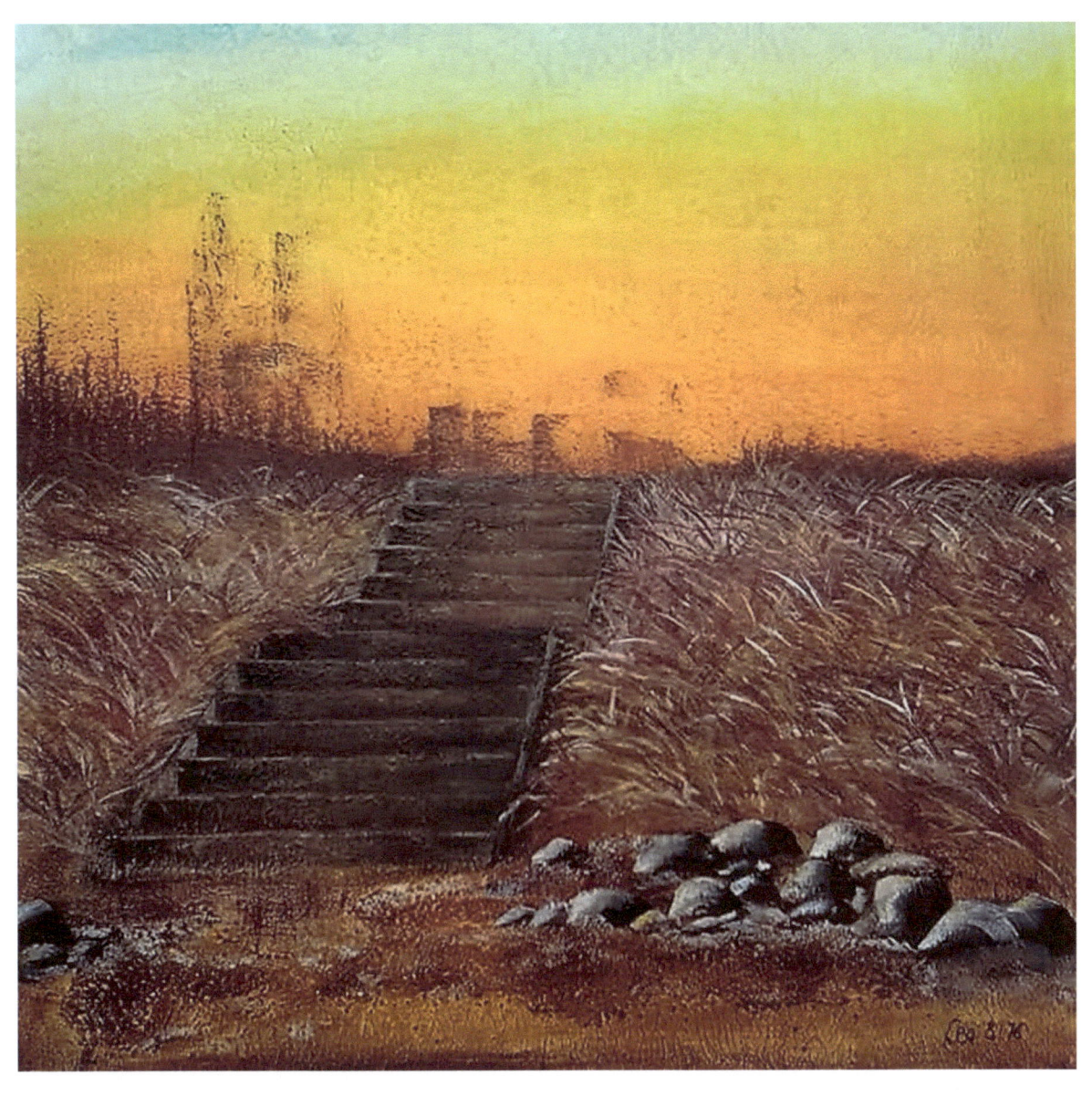

- Die Entscheidung -

40x40 cm – 2016 - Acryl auf Leinwand- Mischtechnik-Quarzsand

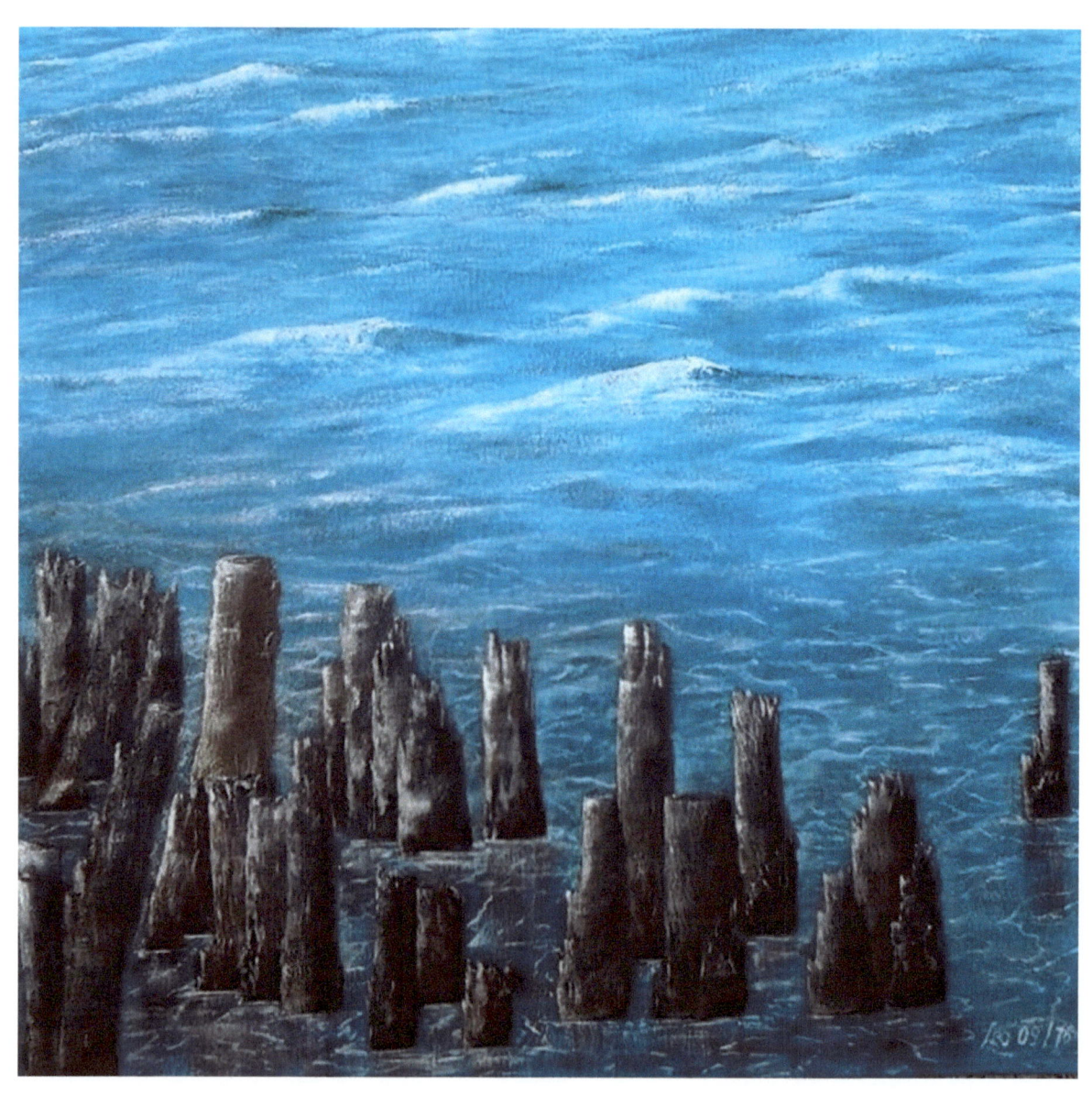

- Erinnerung 2 -

40x40 cm – 2016 - Acryl auf Leinwand

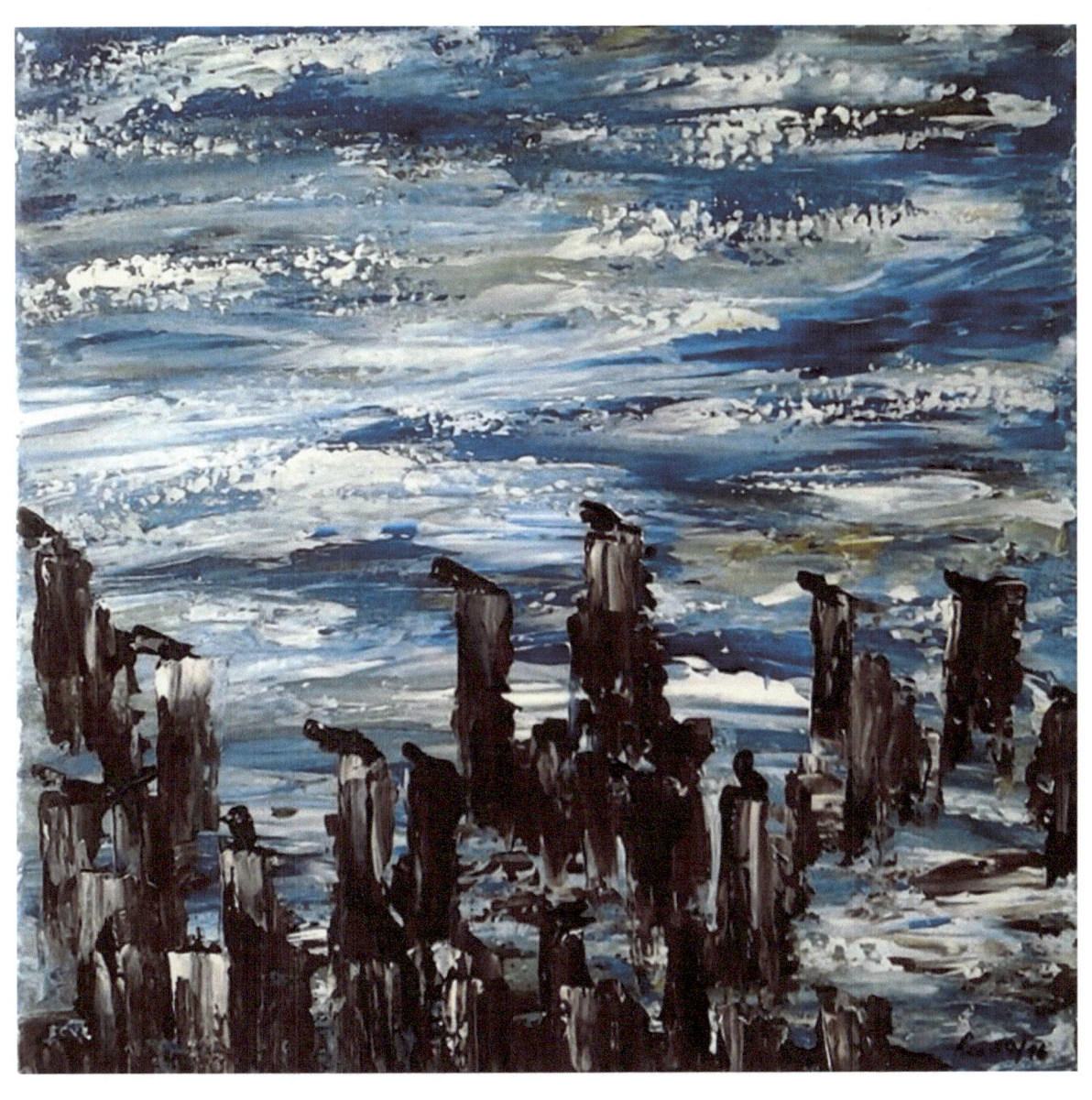

- Erinnerung 1 -

40x40 cm – 2016 - Acryl auf Leinwand- gespachtelt

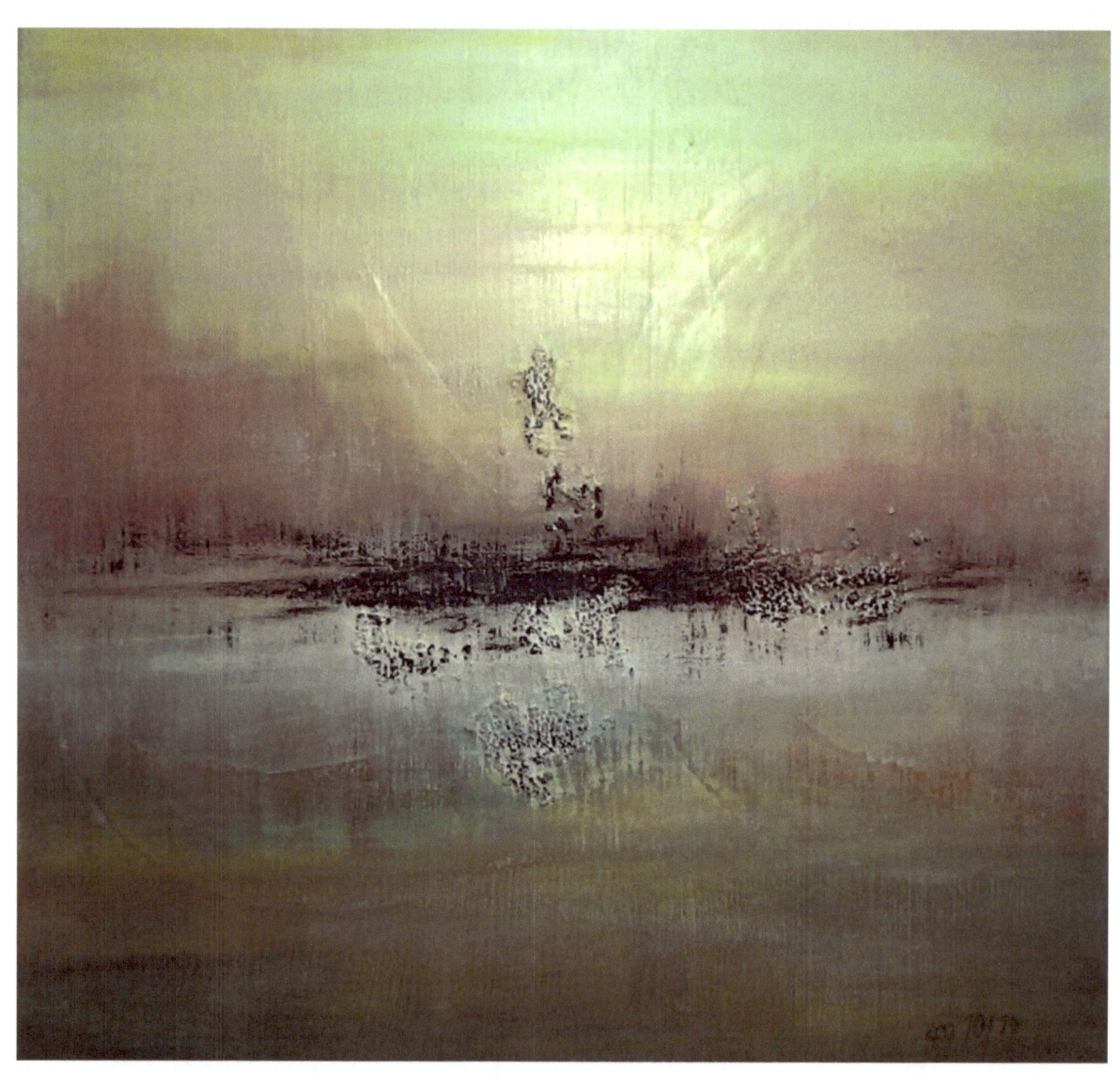

- Mirage -

40x40 cm – 2014 -Acryl auf Leinwand-abstrakt-gespachtelt-Quarzsand

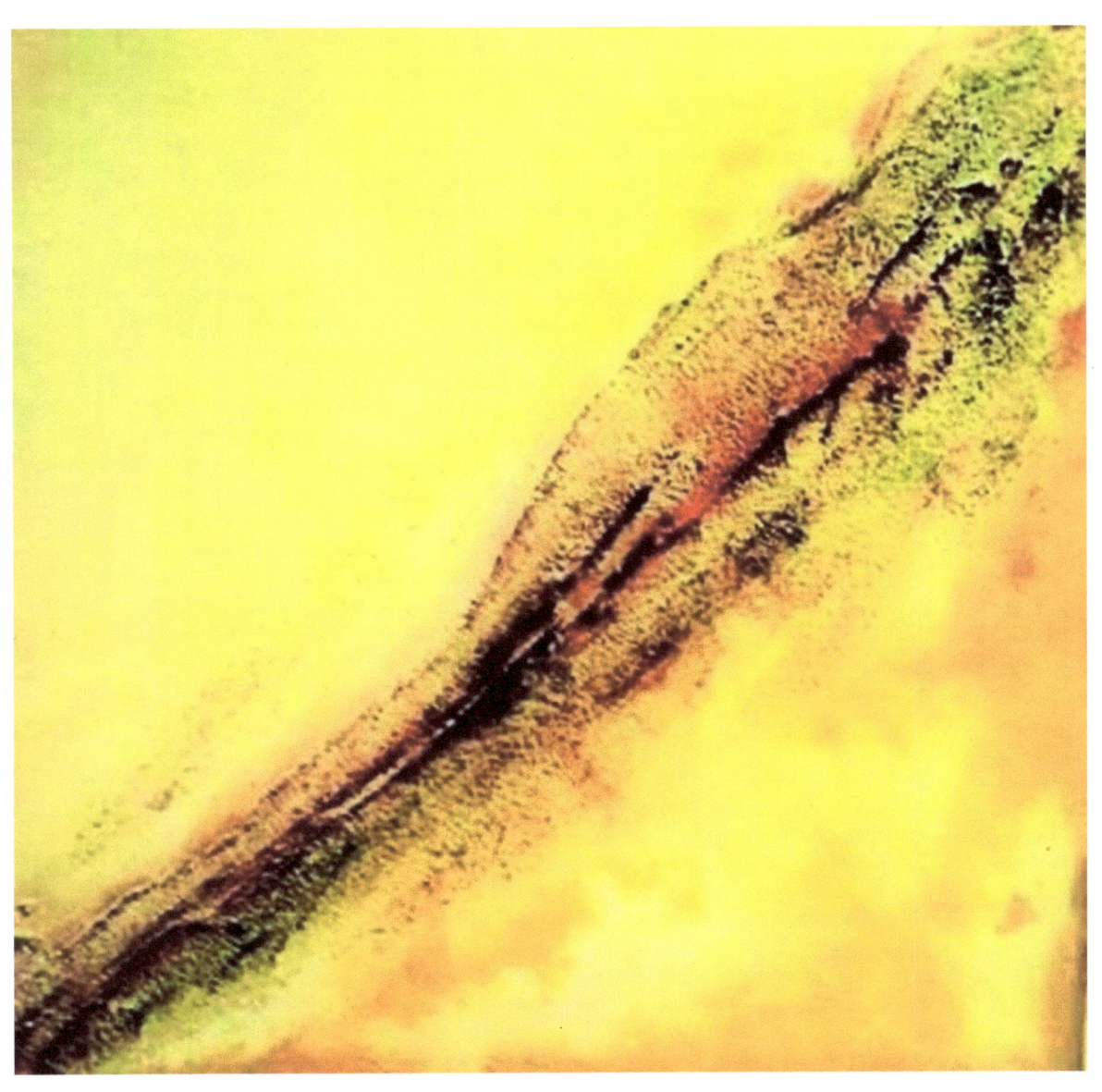

- Findung -

40x40 cm – 2016 - Acryl auf Leinwand-Mischtechnik- Quarzsand gewaschen

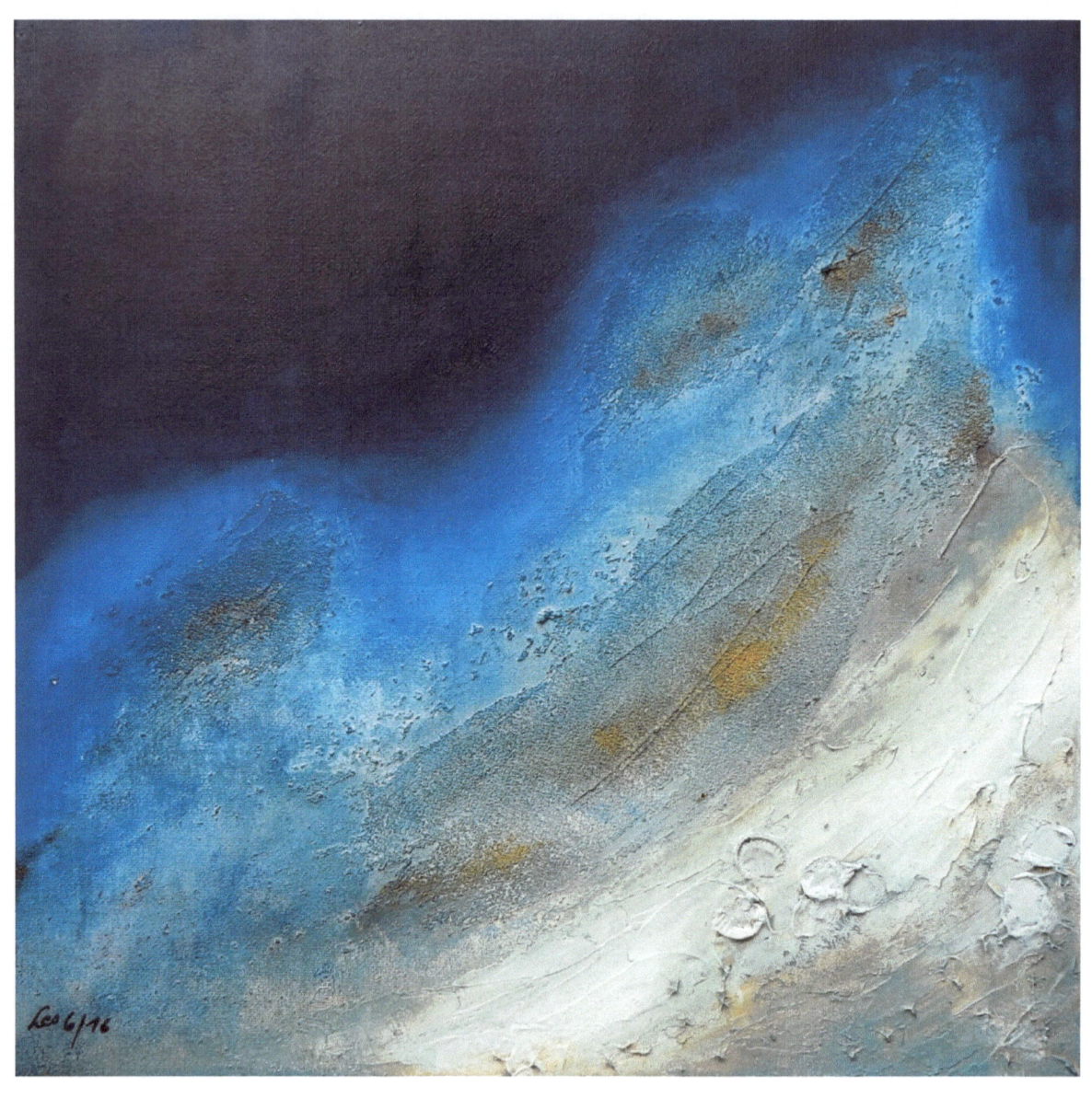

- Serenade der Unendlichkeit -

40x40 cm – 2016 - Acryl auf Leinwand- Mischtechnik- gespachtelt

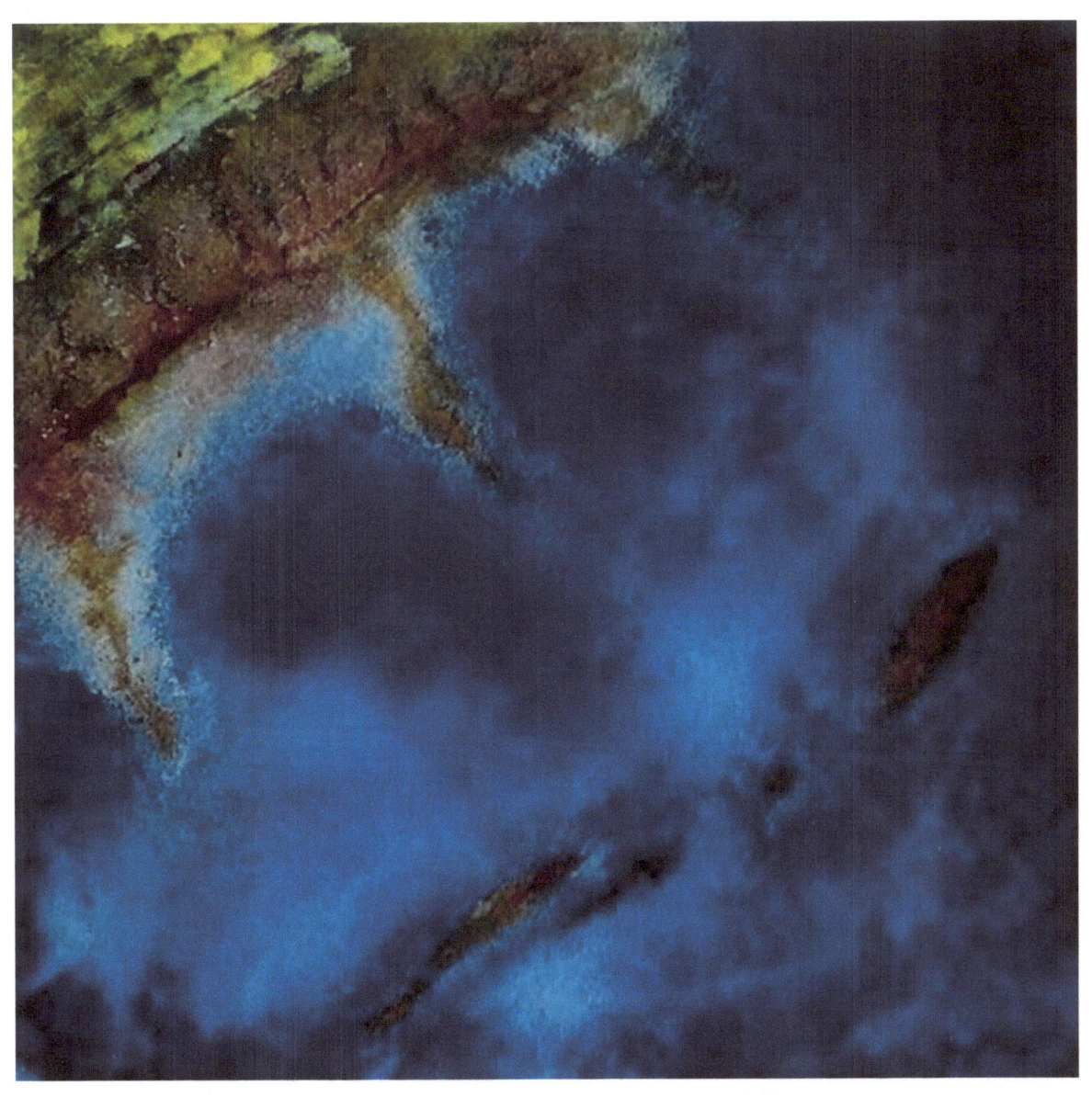

- Zeitreise -

40x40 cm – 2017 - Acryl auf Leinwand-Mischtechnik-Quarzsand-gewaschen

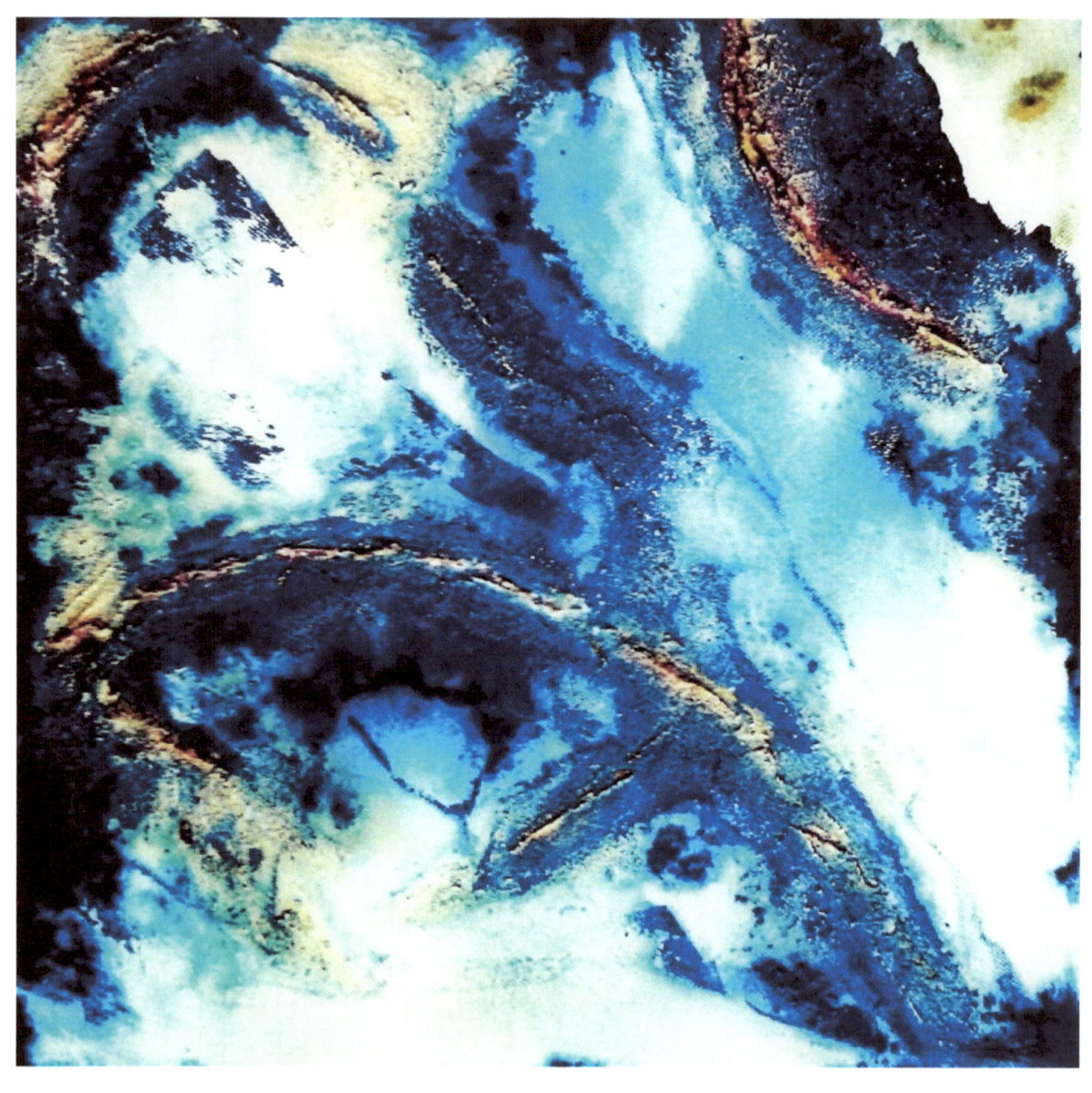

- Draufsicht -

40x40 cm – 2017 - Acryl auf Leinwand-Mischtechnik-Quarzsand gewaschen

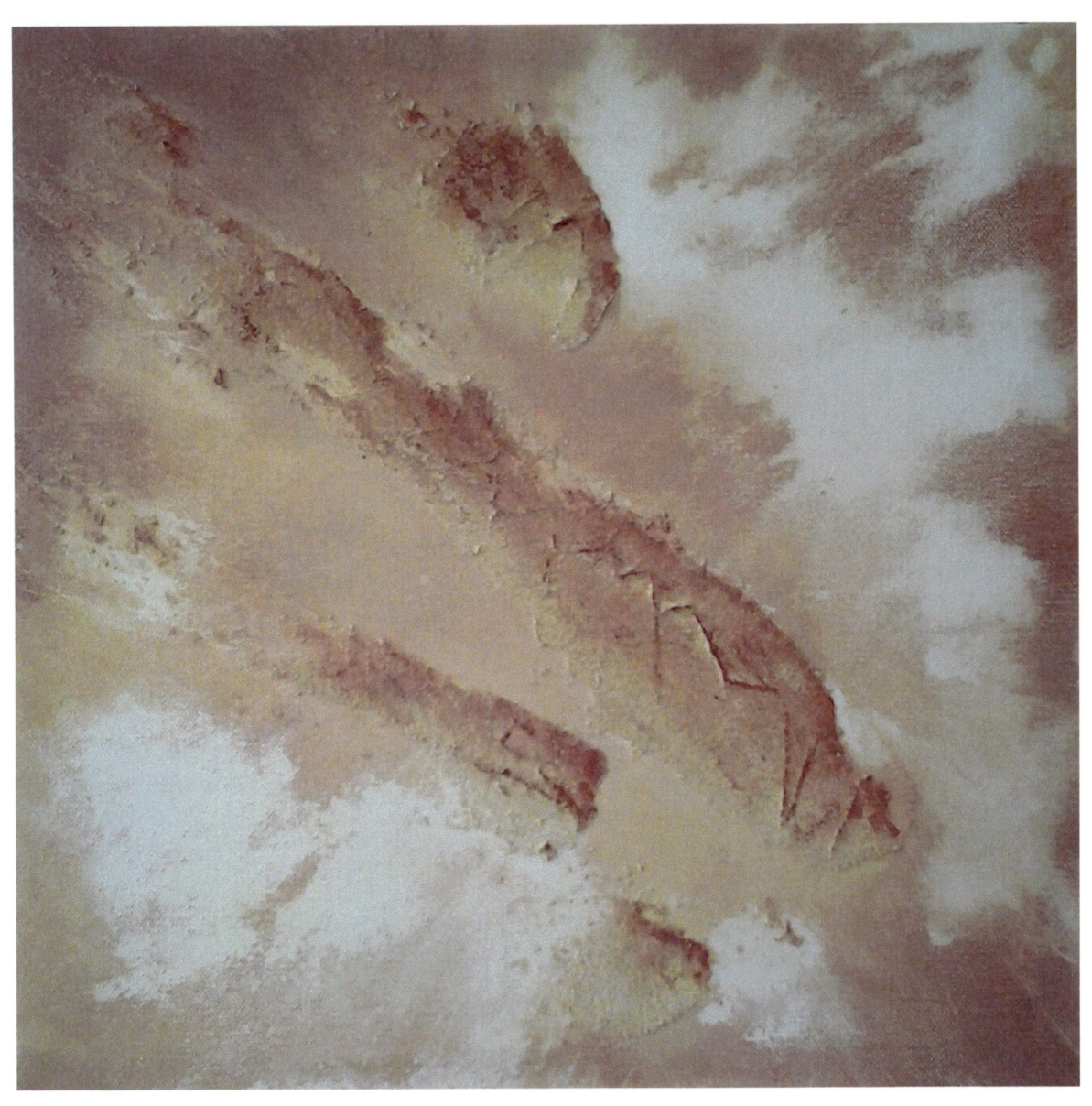

- Odem -

40x40 cm – 2017 - Acryl auf Leinwand-Mischtechnik-Quarzsand gewaschen

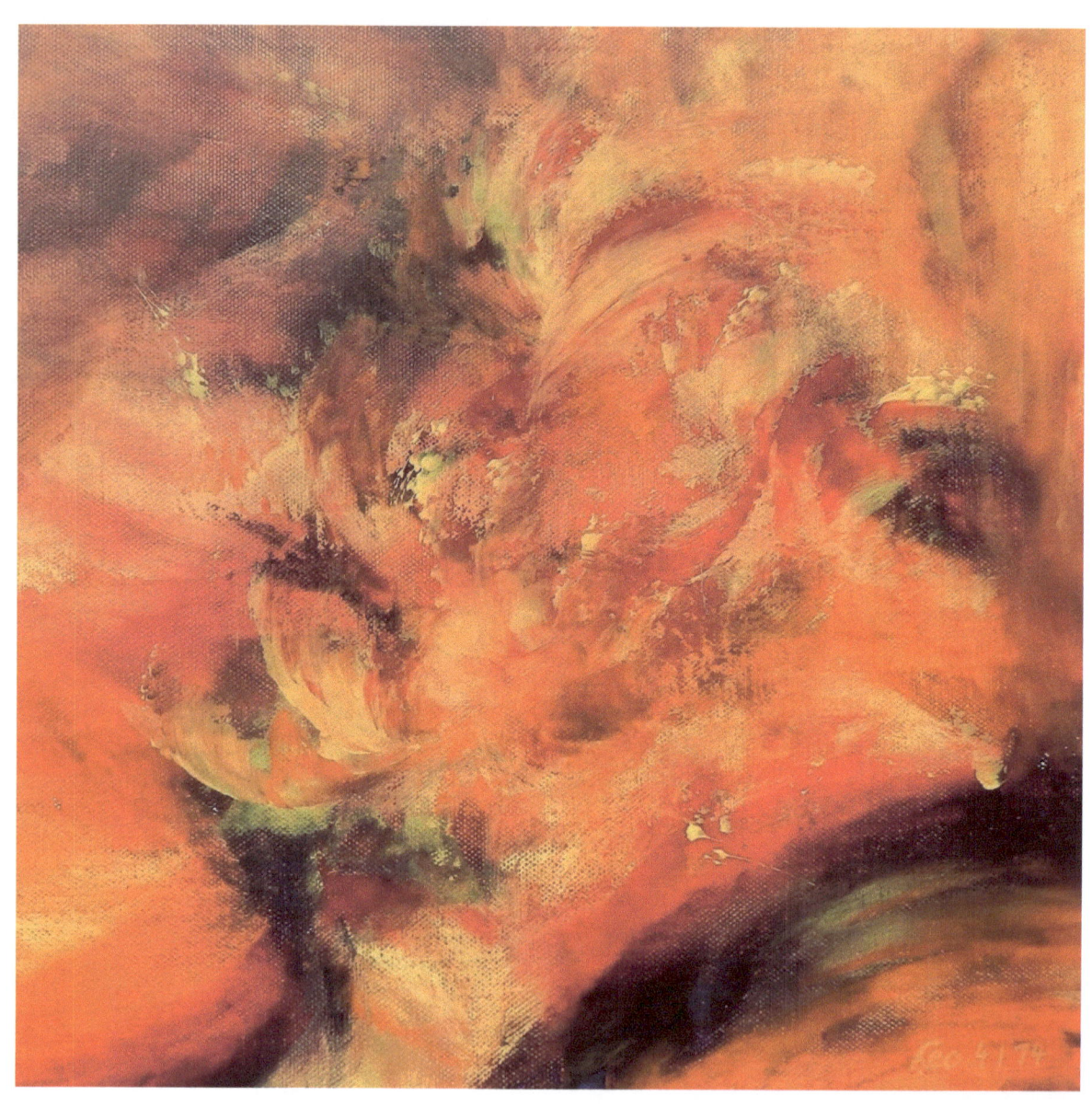

- Seelenfeuer -

40x40 cm – 2015 - Acryl auf Leinwand

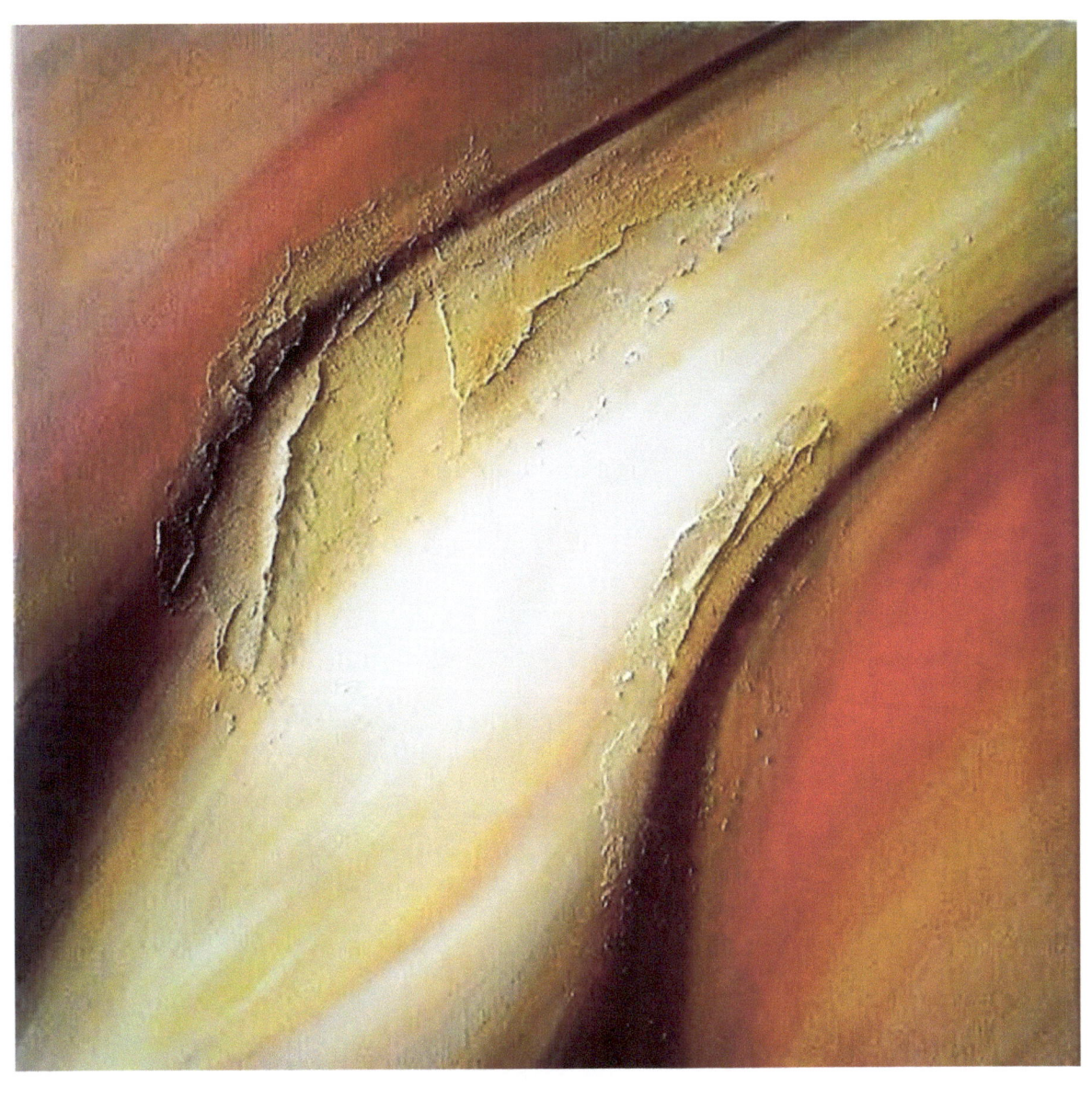

- Lückenschluss -

40x40 cm - Acryl auf Leinwand - Mischtechnik-Quarzsand

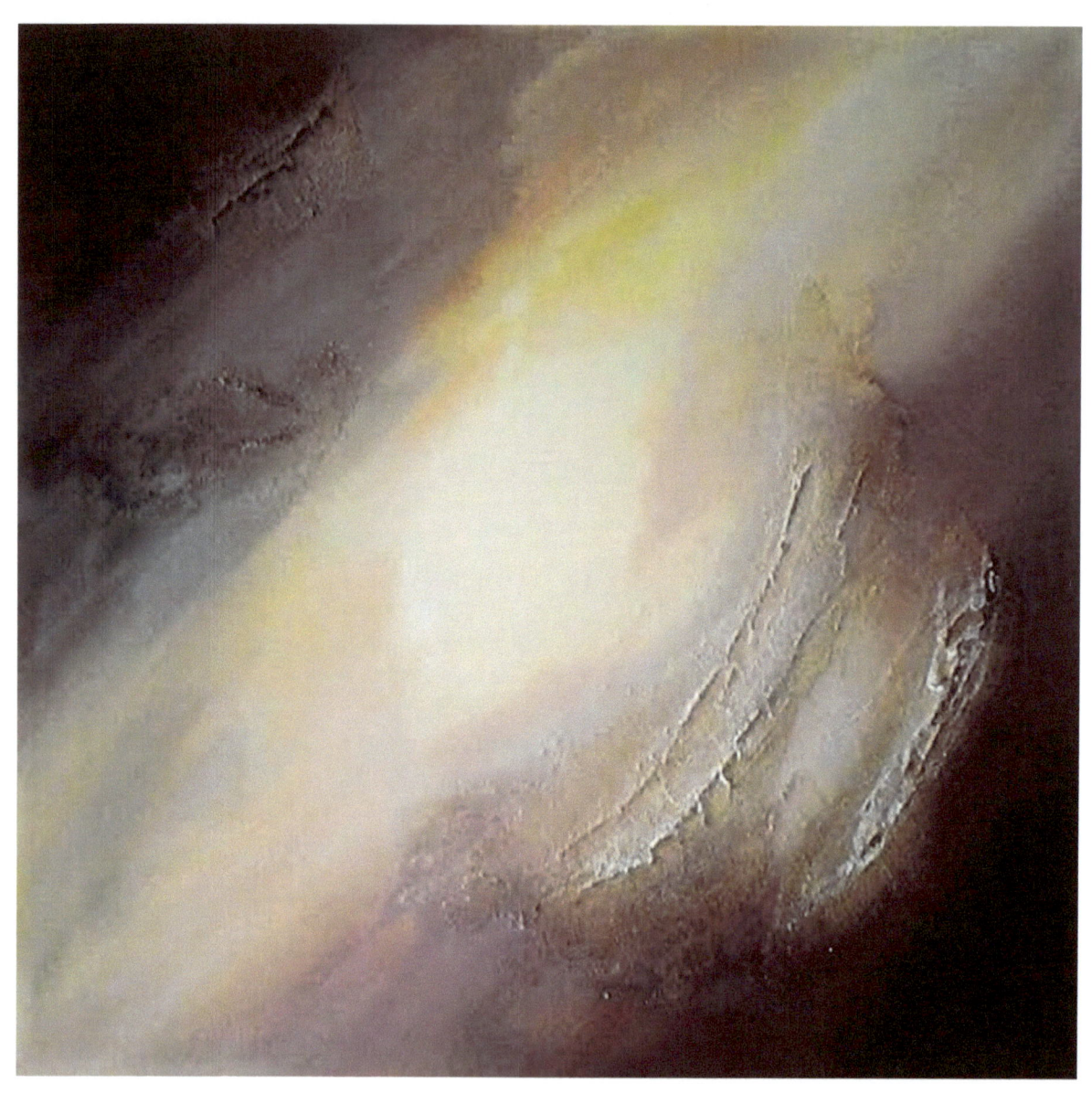

- Urknall -

40x40 cm – 2017 - Acryl auf Leinwand-Mischtechnik-Quarzsand

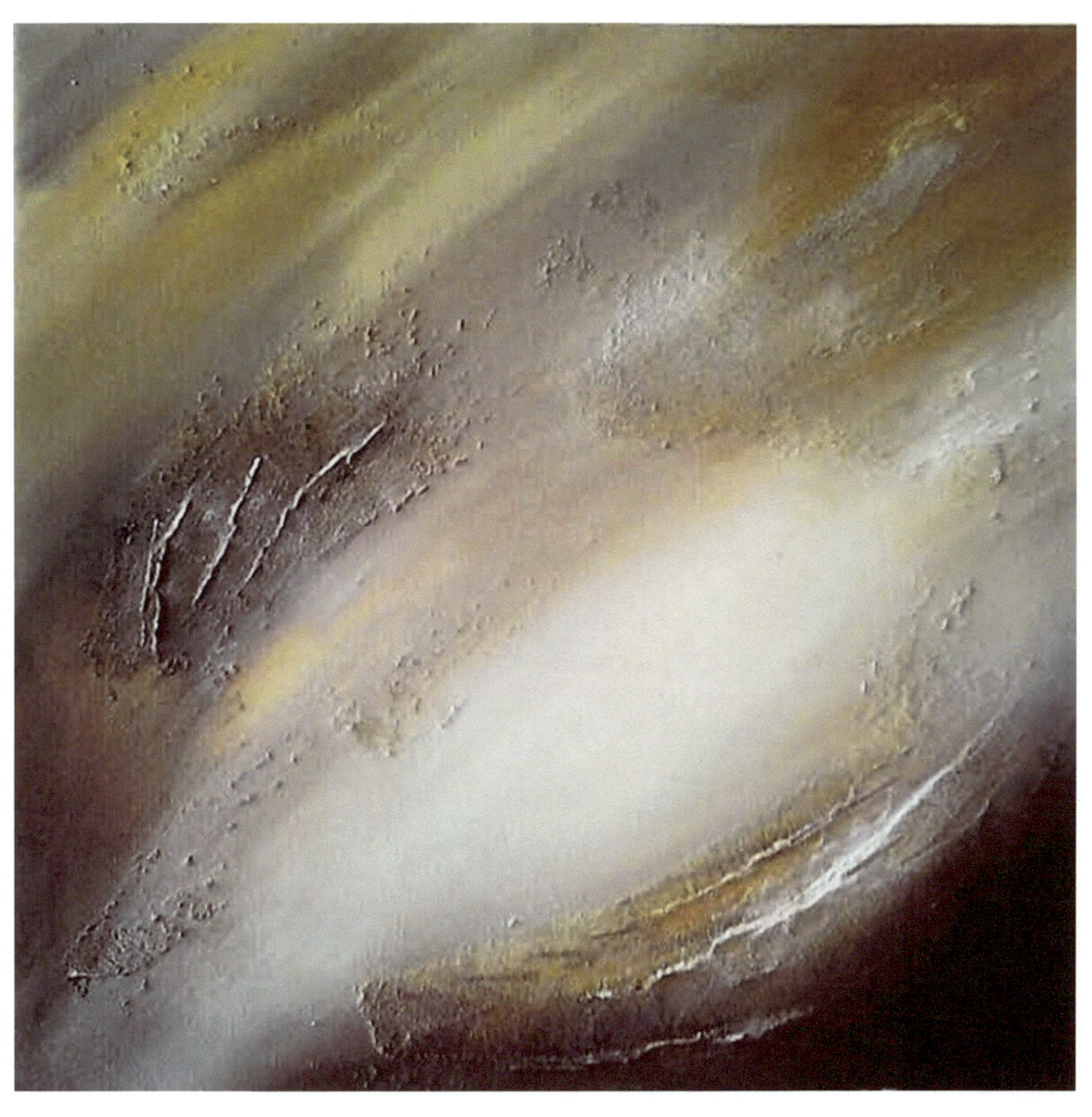

- Rückkehr -

40x40 cm – 2017 - Acryl auf Leinwand-Mischtechnik-Quarzsand

Ich freu mich, dass ich einen Teil meines Lebens mit ihnen teilen durfte.

Weiteres finden sie auf meiner Webseite, sowie aktuelle Ausstellungen und noch viel mehr.

http://www.monika-leonhardt.de

Ich hoffe, ihnen hat die Reise durch einen Abschnitt meines Lebens gefallen und ich treffe sie auf meinem weiteren Weg wieder.

www.ingramcontent.com/pod-product-compliance
Lightning Source LLC
Chambersburg PA
CBHW051024180526
45172CB00002B/461